书法自学与鉴赏丛帖

石门颂

王学良 编

上海人民美术出版社

书法自学与鉴赏答疑

学习书法有没有年龄限制？

学习书法是没有年龄限制的，通常 5 岁起就可以开始学习书法。

学习书法常用哪些工具？

学习书法常用的工具有毛笔、羊毛毡、墨汁、元书纸（或宣纸），毛笔通常用笔头长度不小于 3.5 厘米的笔，以兼毫为宜。

学习书法应该从哪种书体入手？

学习书法一般由楷书入手，因为由楷入行比较方便。当然也可以从篆隶入手，这样比较纯艺术。这里我们推荐由欧阳询、颜真卿、柳公权等楷书大家入手，学习几年后可转褚遂良、智永，然后再学行书。行书入门以王羲之、赵孟頫、米芾等最好，草书则以《十七帖》《书谱》、鲜于枢比较适宜。学篆书可先学李斯、李阳冰，然后学邓石如、吴让之，最后学吴昌硕、金文。隶书以《乙瑛碑》《礼器碑》《曹全碑》等发蒙，进一步可学《张迁碑》《西狭颂》《石门颂》等，再往下可参考简帛书。总之，学书法要循序渐进，不可朝三暮四，要选定一本下个几年工夫才会有结果。

学习书法如何达到事半功倍的效果？

学习书法无外乎临、背二字。临的目的是为了矫正自己的不良书写习惯，背是为了真正地掌握字帖。如果说学书法要事半功倍，那么一定要背，而且背得要像，从字形到神采都要精准。

确立正确的笔法和好字的标准；

这套书法自学与鉴赏丛帖有哪些特色？

随着传统文化的日趋受欢迎，喜爱书法的人也越来越多。我们按照入门和鉴赏两个角度从现存的碑帖中挑选了 65 种。入门篇以技法完备和适宜初学为重点；鉴赏篇注重作品的风格取向和审美意义，为进一步学习书法开拓视野。

手机或平板电脑是现代人生活中不可或缺的必备用品，如何利用这一高科技产品帮助我们学习书法也成了我们的思考重点。有书法学习经验的人都知道教师示范对初学者的重要意义，为此我们为每一本字帖拍摄了名家临写的视频，大家可以通过扫码用手机或平板电脑观看，让现代化的工具融入到学习当中。

我们还特意为字帖撰写了临写要点，并选录了部分前贤的评价，相信这会有助于大家快速了解字帖的特点，在临习的过程中少走弯路。

碑帖名称

《石门颂》全称《汉司隶校尉楗为杨君颂》，为摩崖隶书。

碑帖书写年代

东汉建和二年（148）十一月刻于古褒斜道的南端，今陕西汉中褒城镇东北褒斜谷古石门隧道的西壁上。

碑帖所在地及收藏处

现藏于汉中博物馆。

碑帖尺幅

高2.61米，宽2.05米。20行，每行30、31字不等，共655字。

历代名家品评

张祖翼跋此碑云：『然三百年来习汉碑者不知凡几，竟无人学《石门颂》者，盖其雄厚奔放之气，胆怯者不敢学，力弱者不能学也。』

杨守敬《平碑记》云：『其行笔真如野鹤闲鸥，飘飘欲仙，六朝疏秀一派，皆从此出。』

碑帖风格特征及临习要点

《石门颂》以圆笔为主，含蓄蕴藉，圆劲流畅。用笔挥洒自如，豪放肆意，隶中带篆、带草、带行，被书家称为『隶中之草』。

《石门颂》是摩崖石刻，通常摩崖石刻上的字都不会整齐，《石门颂》《西狭颂》《石门铭》都证明了这一点。这里有书刻的因素，也有石壁的因素。临写时要明白这一点，因为不整齐，自由度也就相对大了。临写时，首先重点可放在线条的质量上，《石门颂》的行笔颇有行草的意味，以牺牲粗细的代价换取线条的恣肆和纵逸。临写《石门颂》，可以选择长锋羊毫，行笔时带一点起伏，使线条不那么光滑，偶尔的枯笔可带来些许趣味，如『断』和『君』字。其次在字形上也可以增加一点长形的字，配合线条的纵横，如『年』字。

扫一扫，一起学

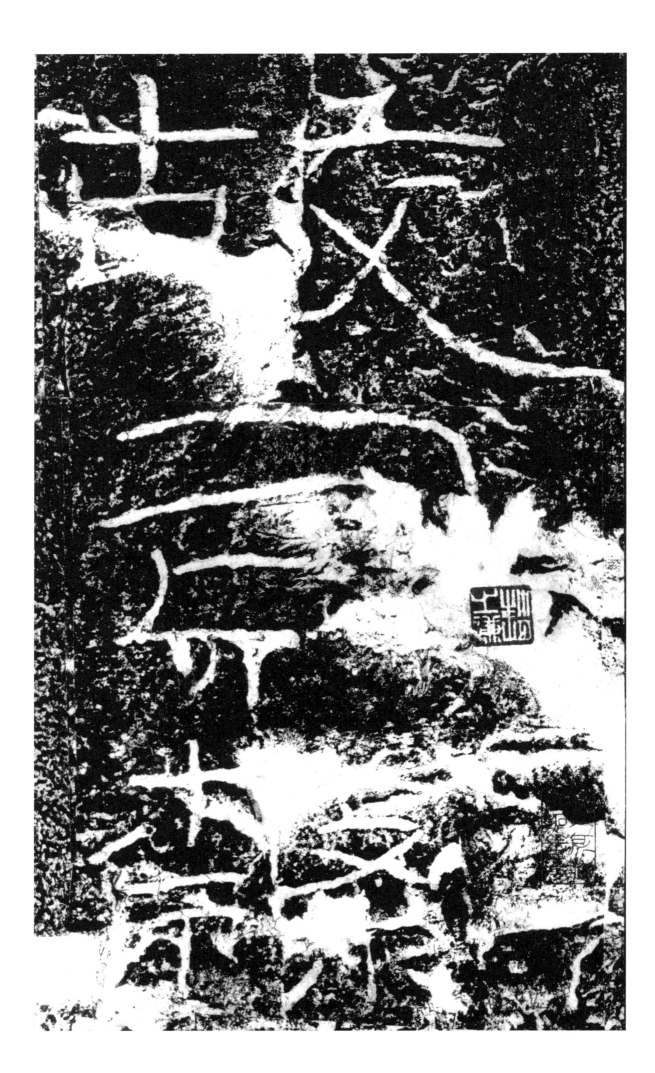

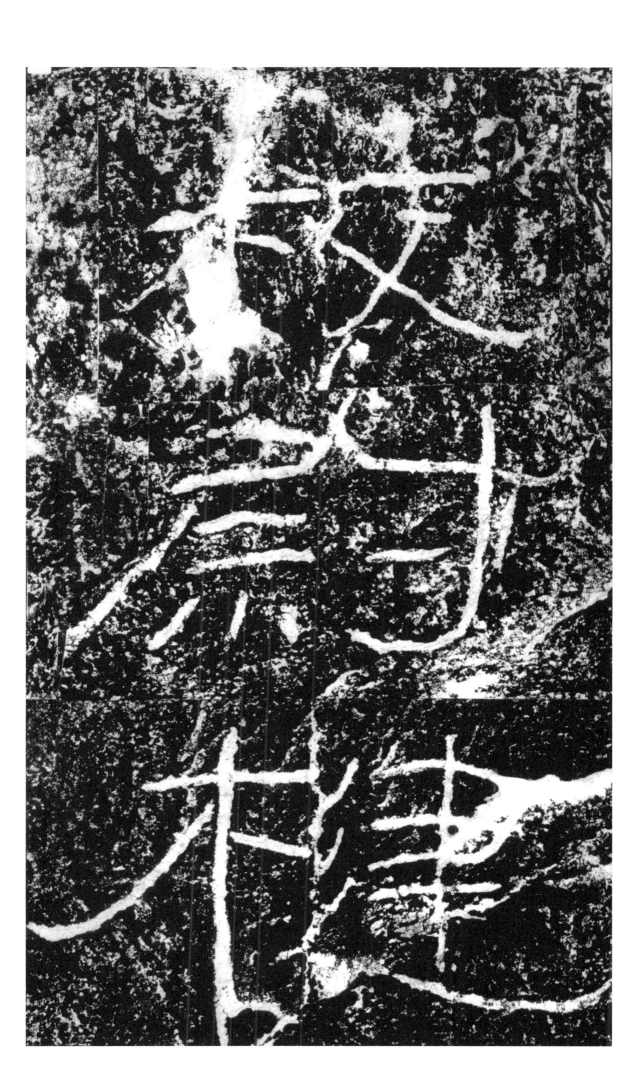

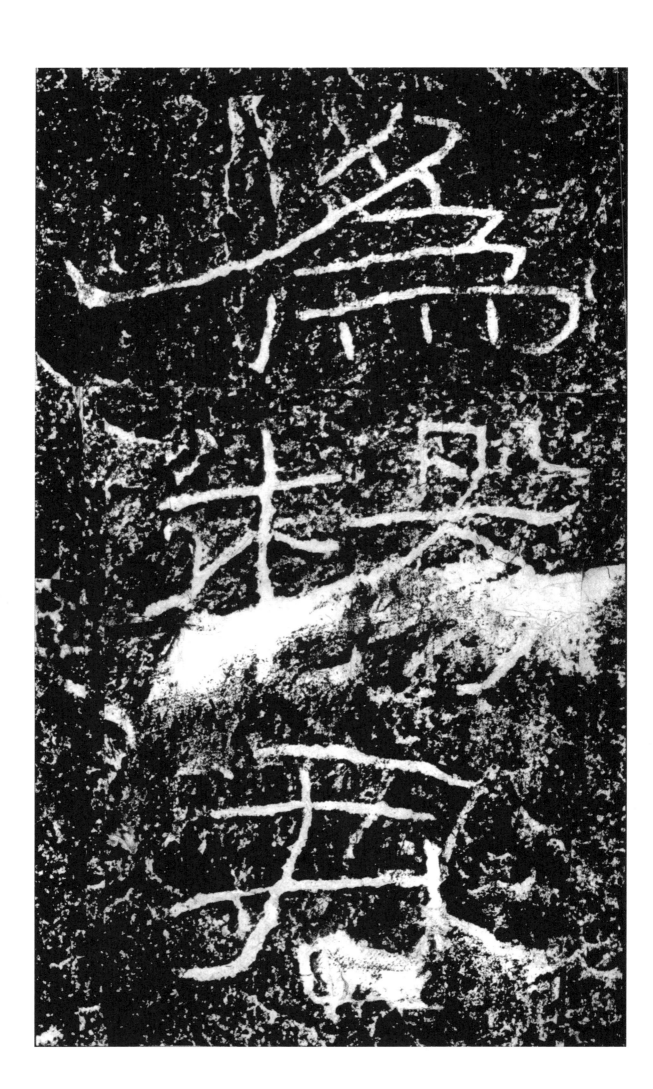

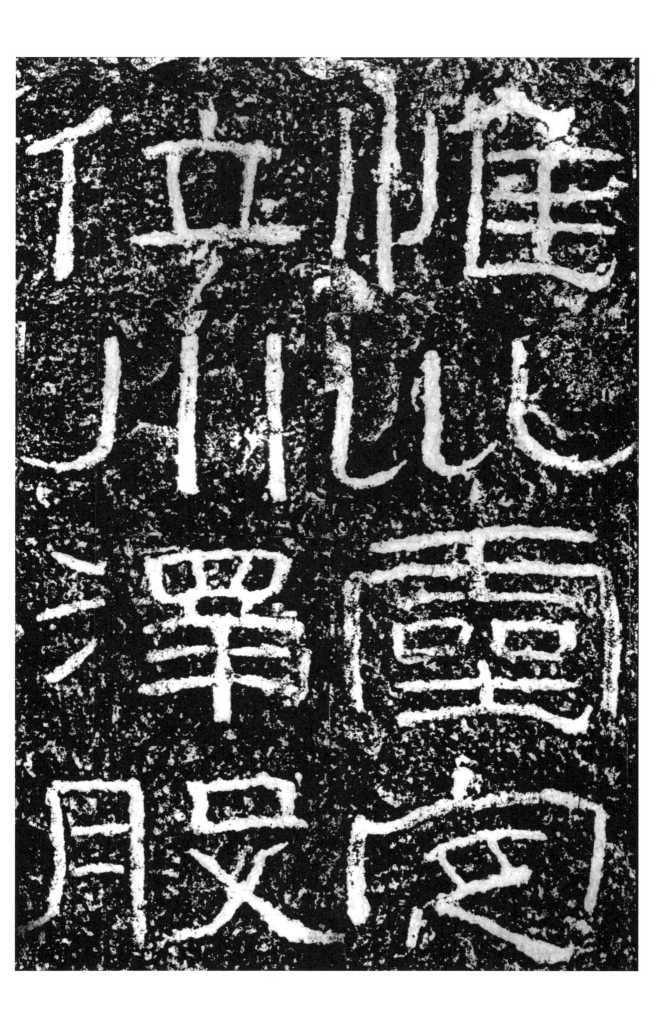

通余谷之
川其泽南

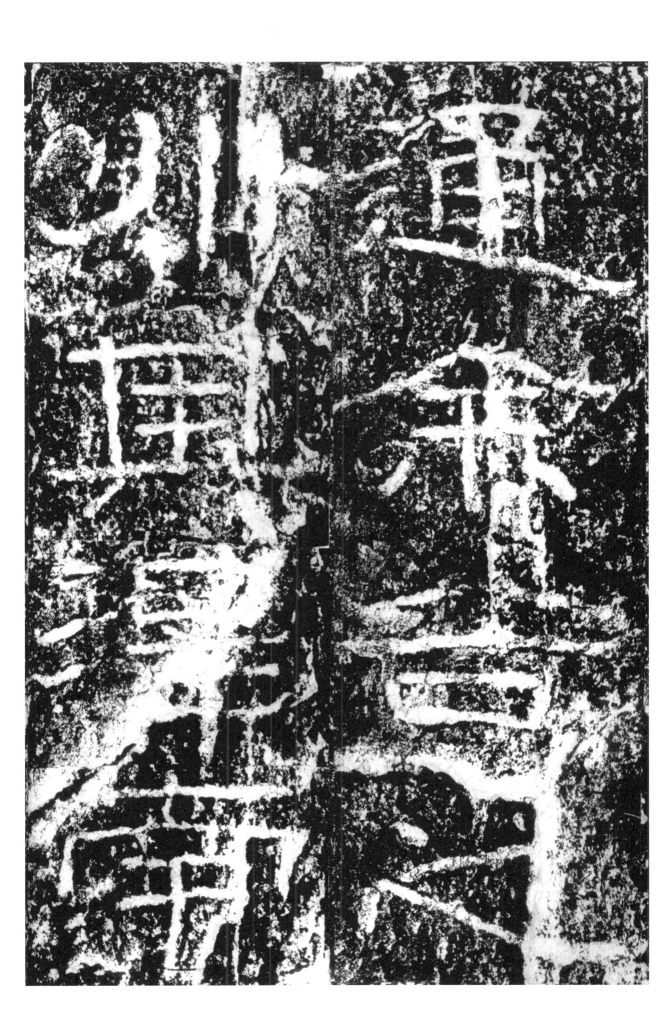

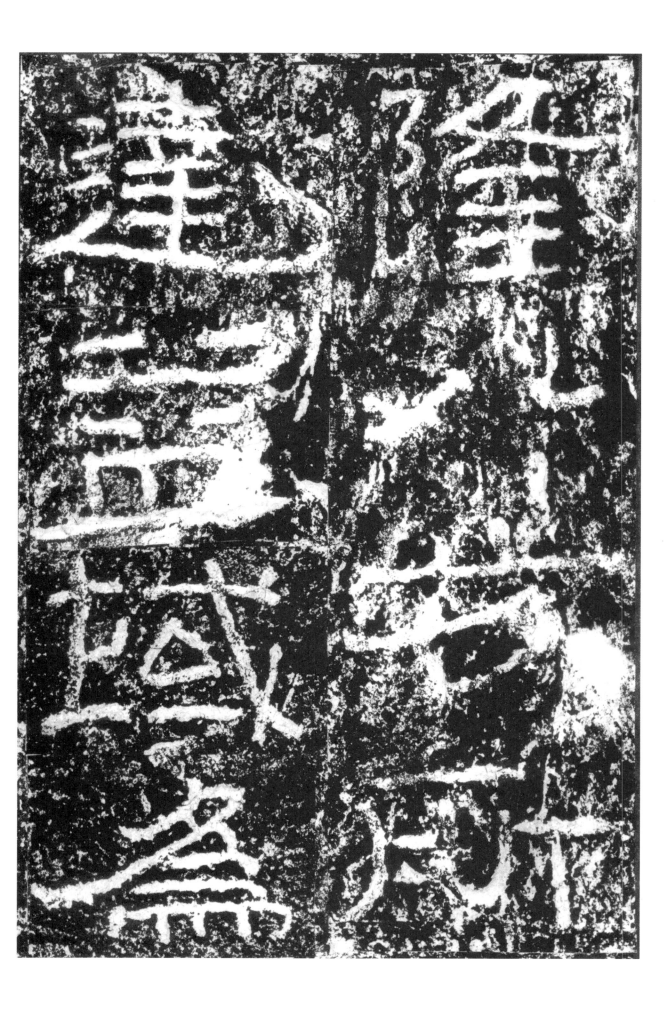

充
高祖
受命

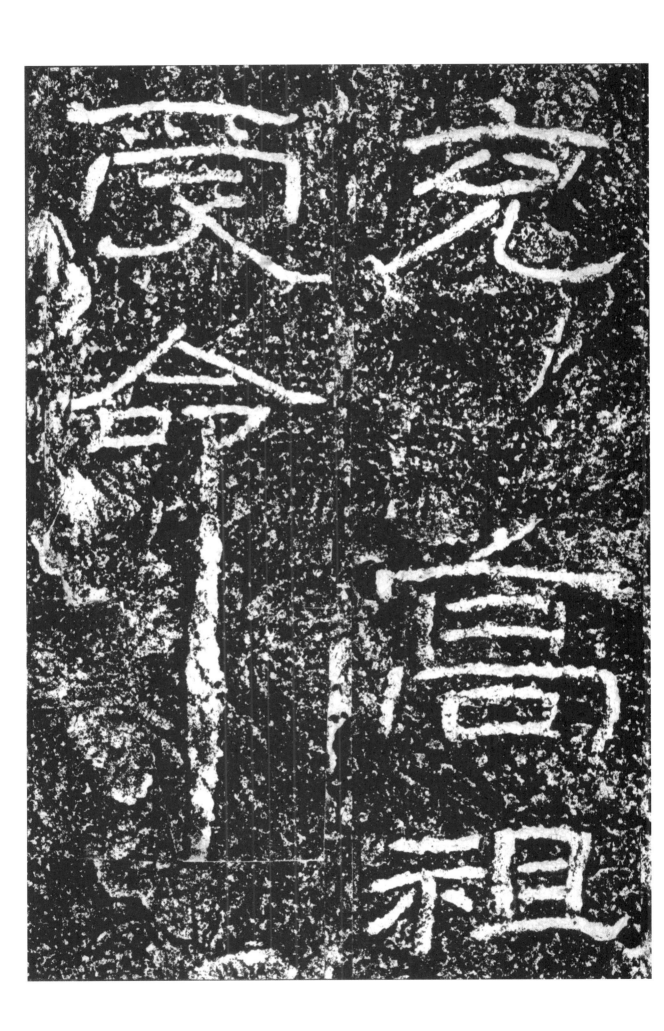

受命

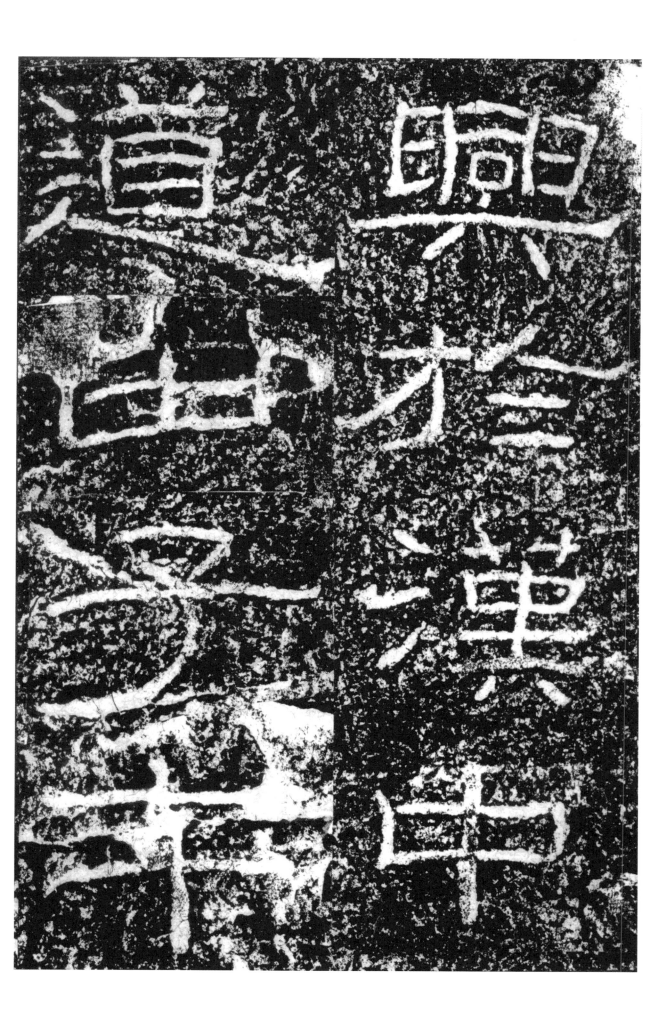

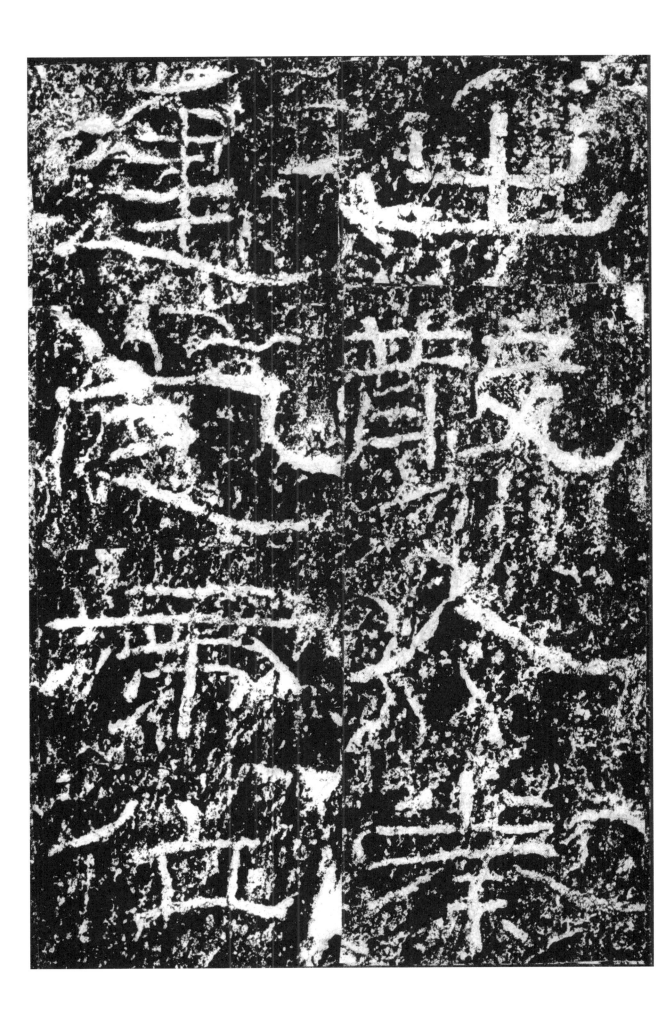

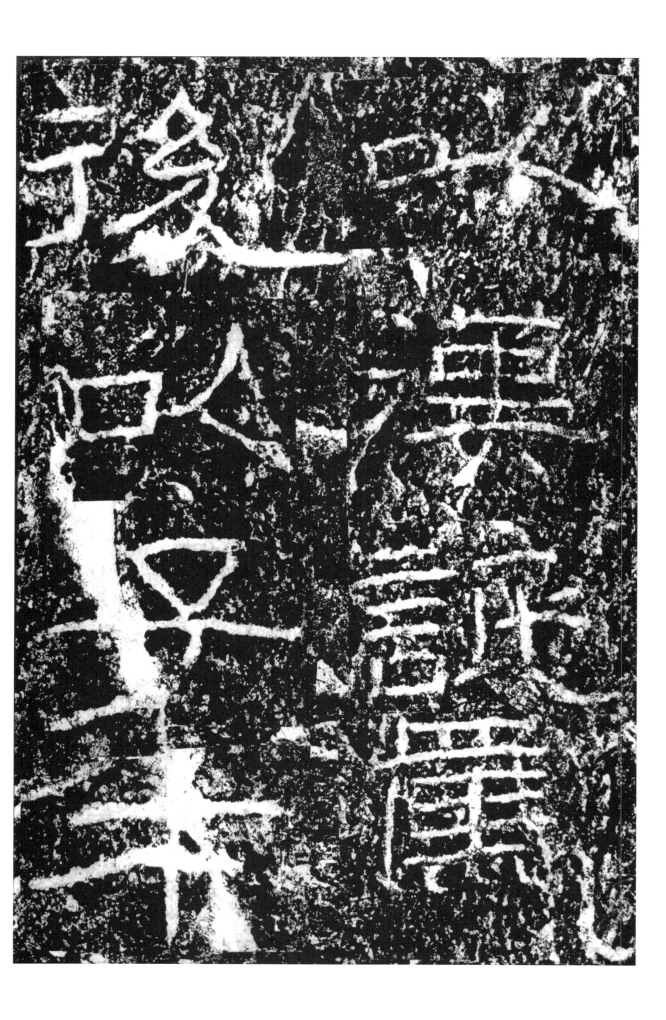

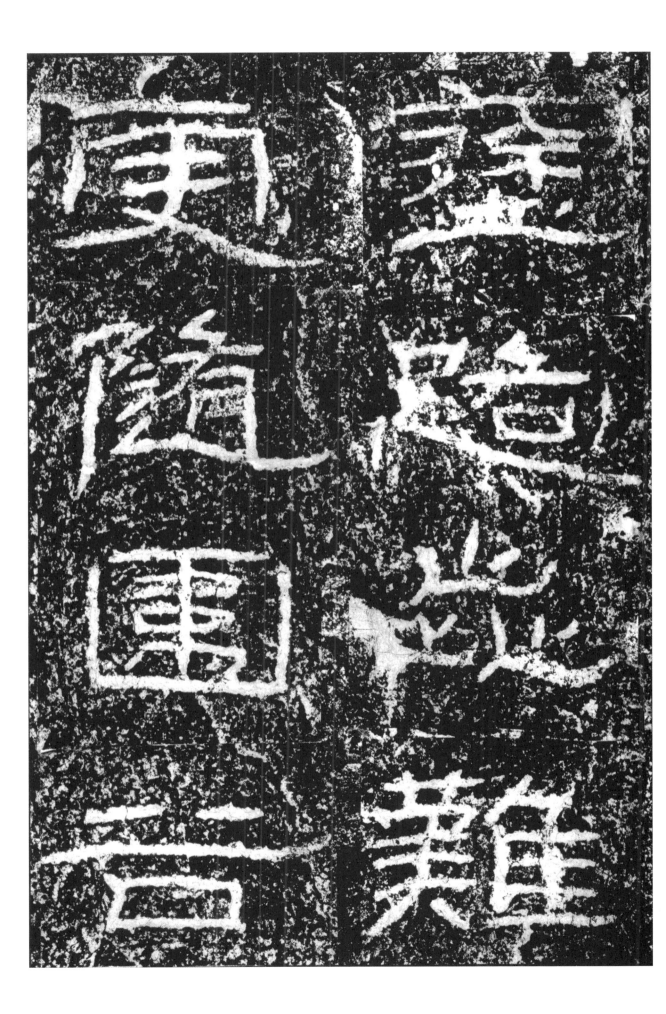

复通堂光
凡此四道

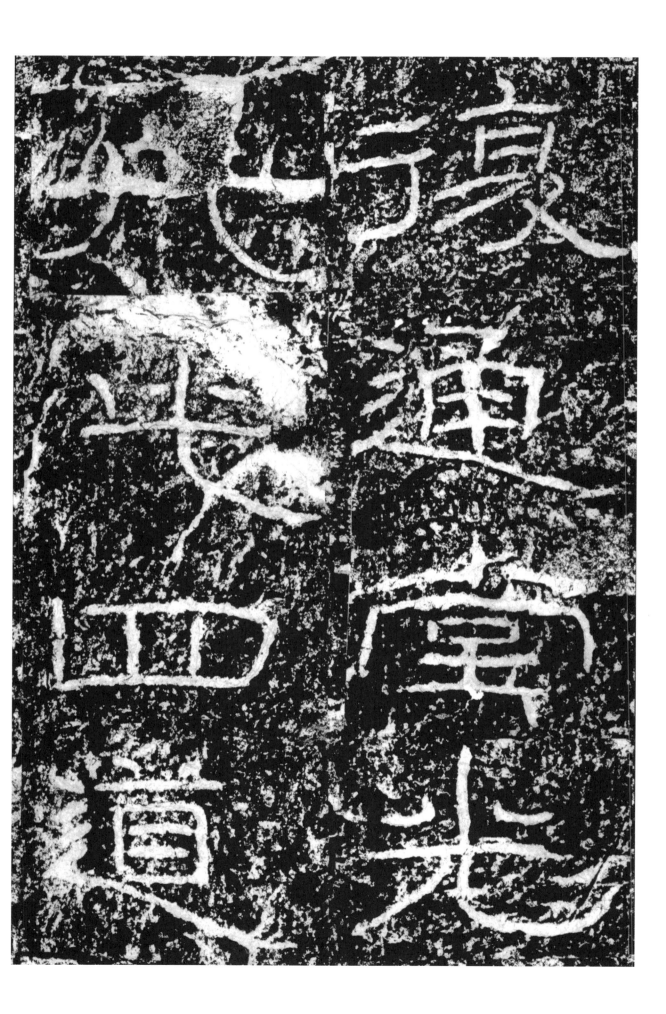

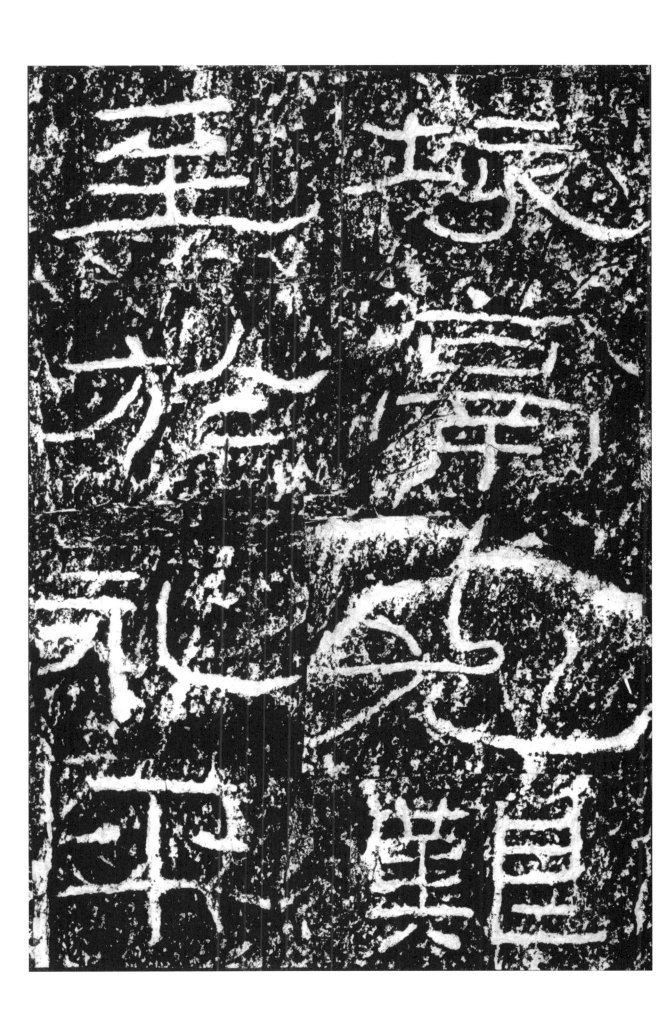

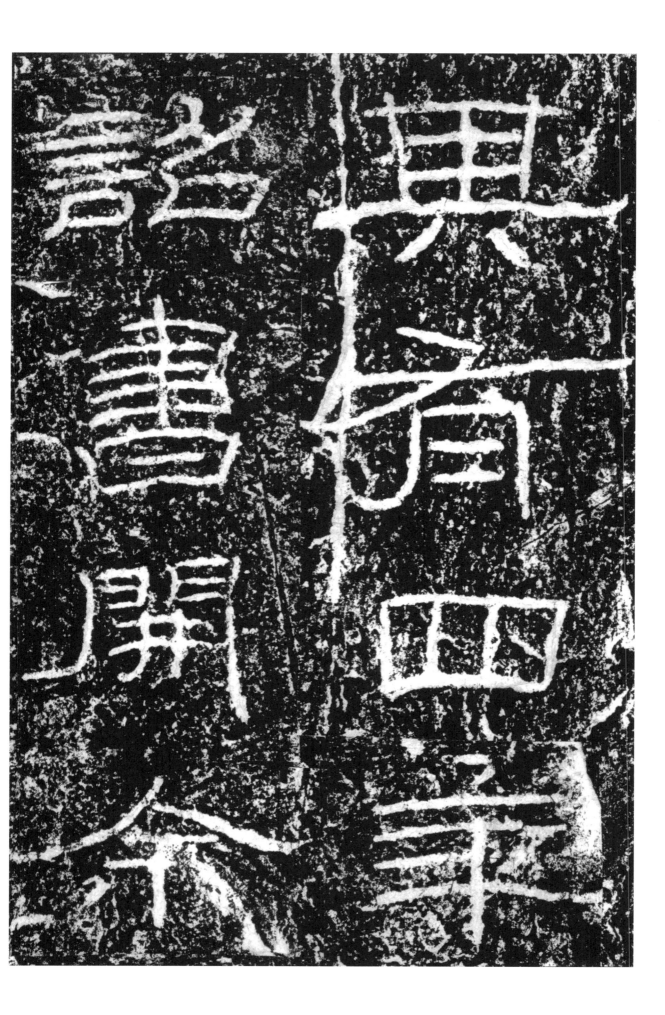

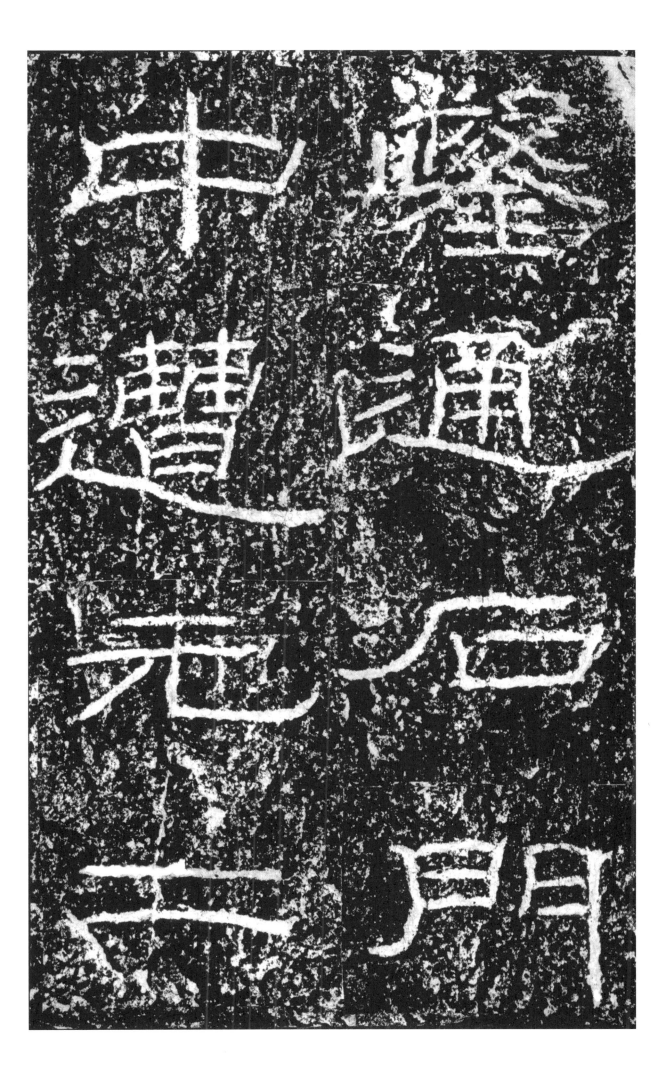

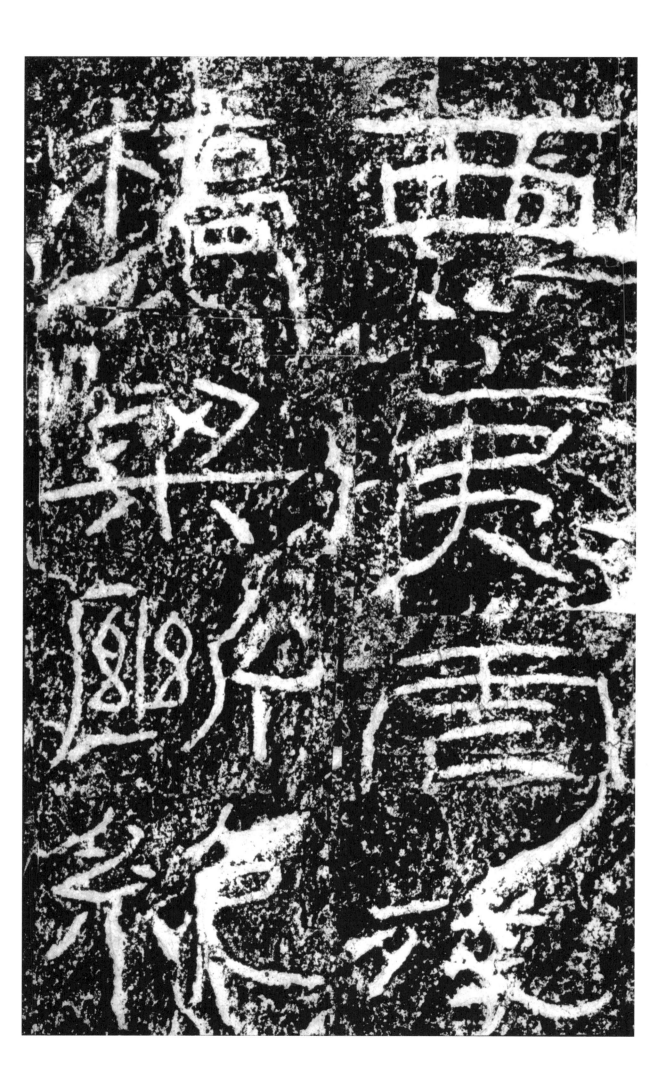

子午复循
上则县峻

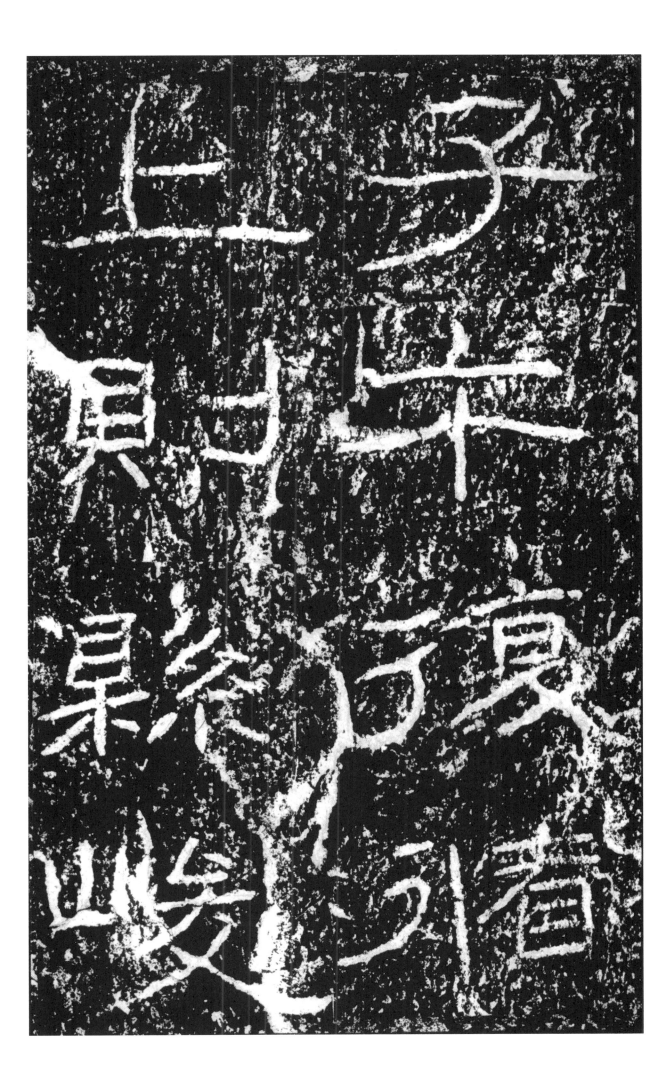

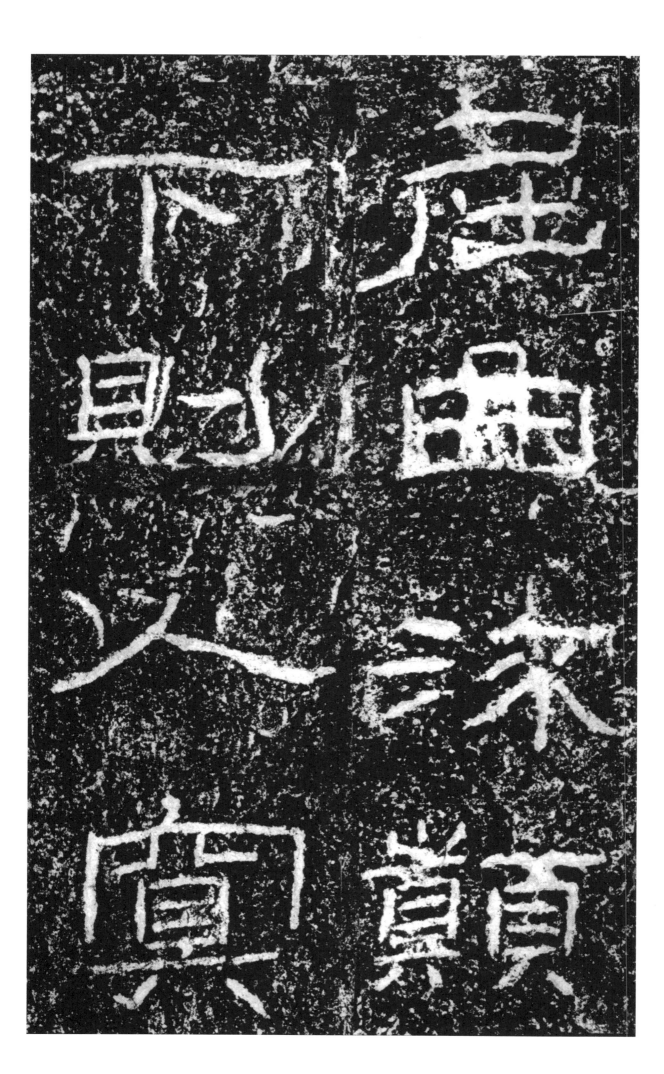

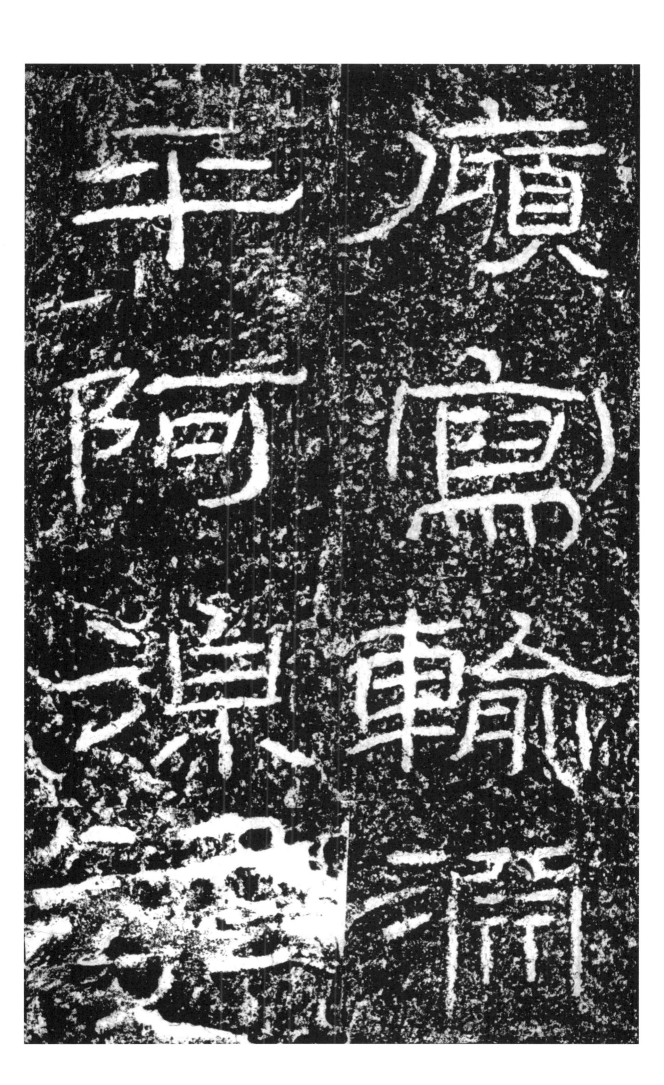

常荫鲜晏
木石相距

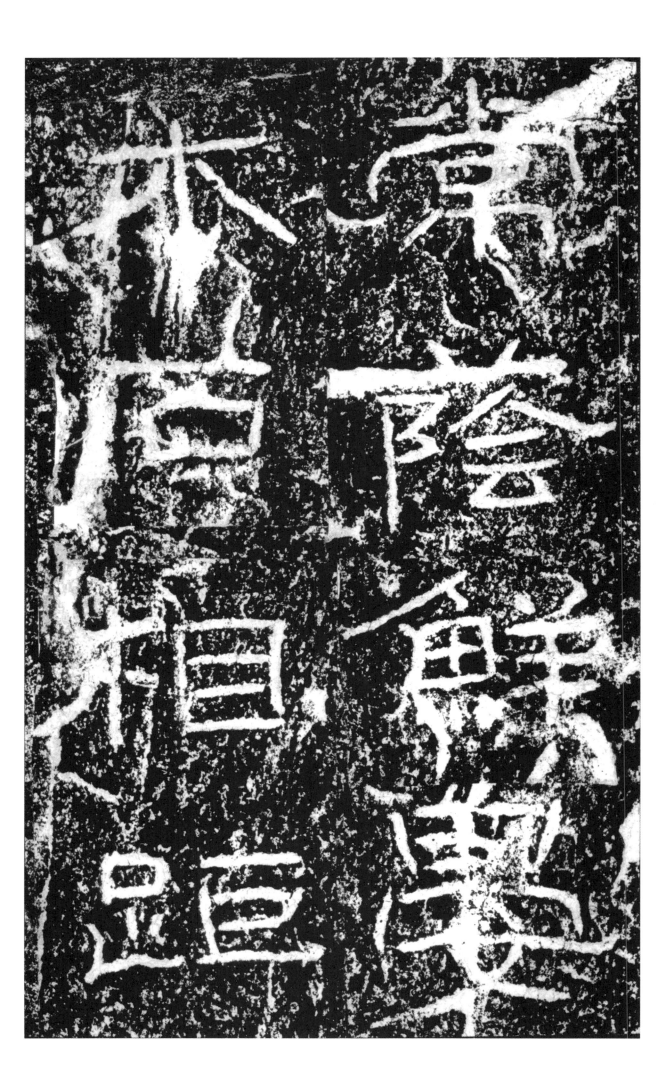

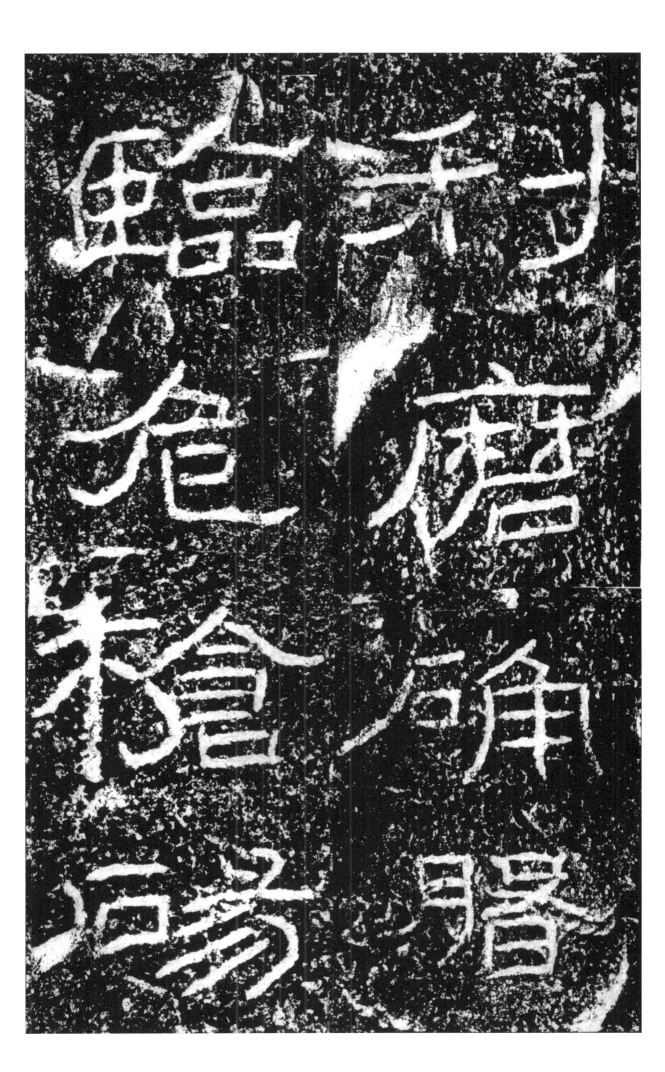

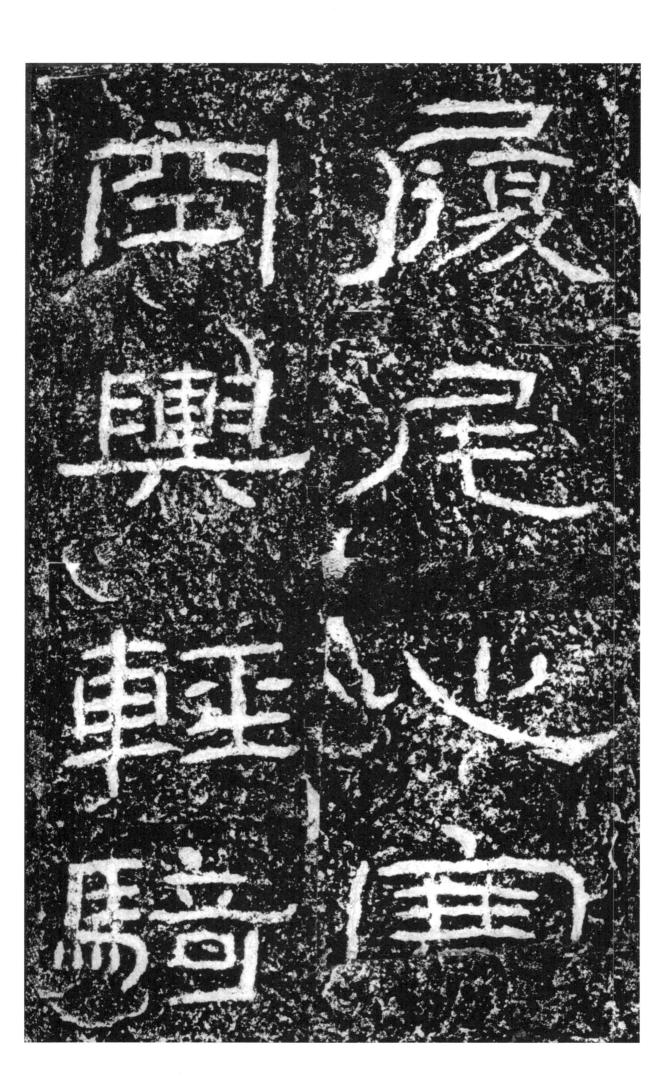

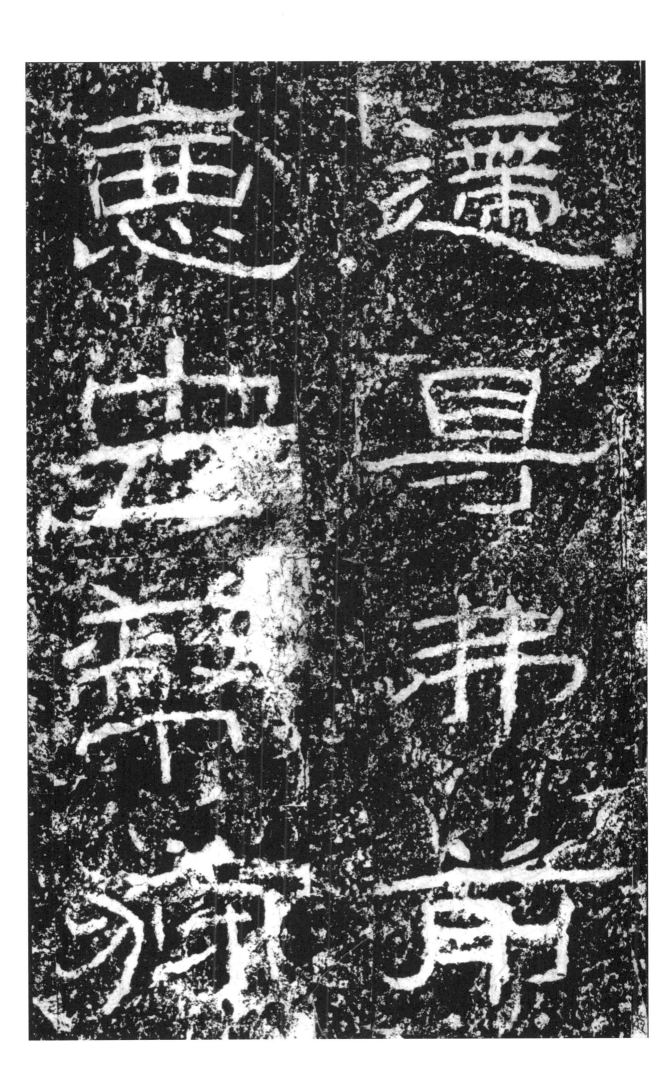

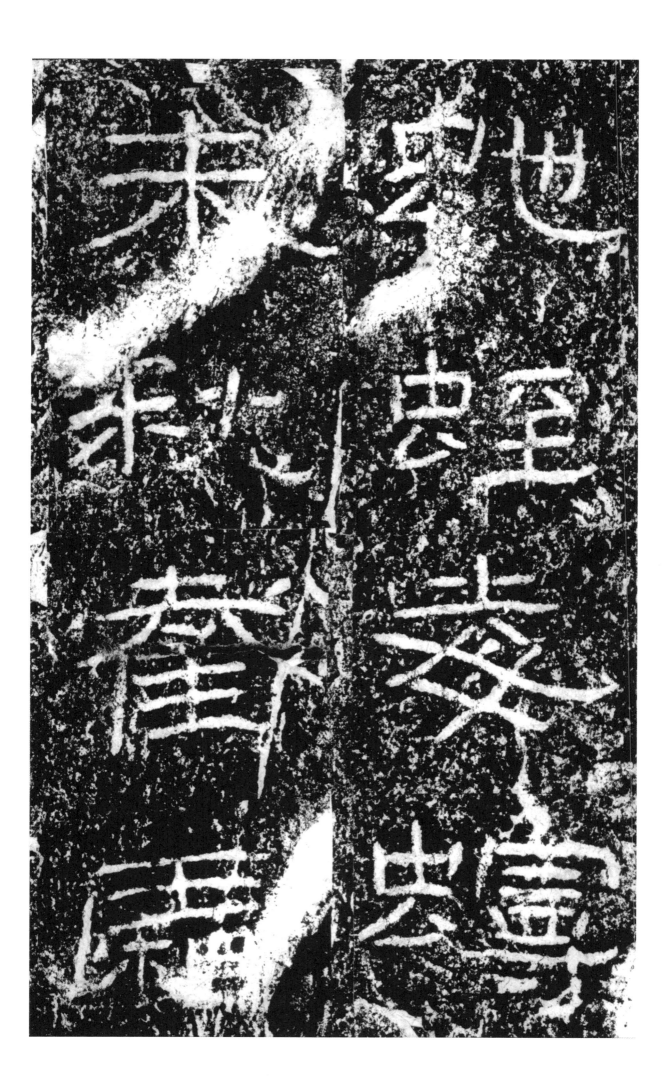

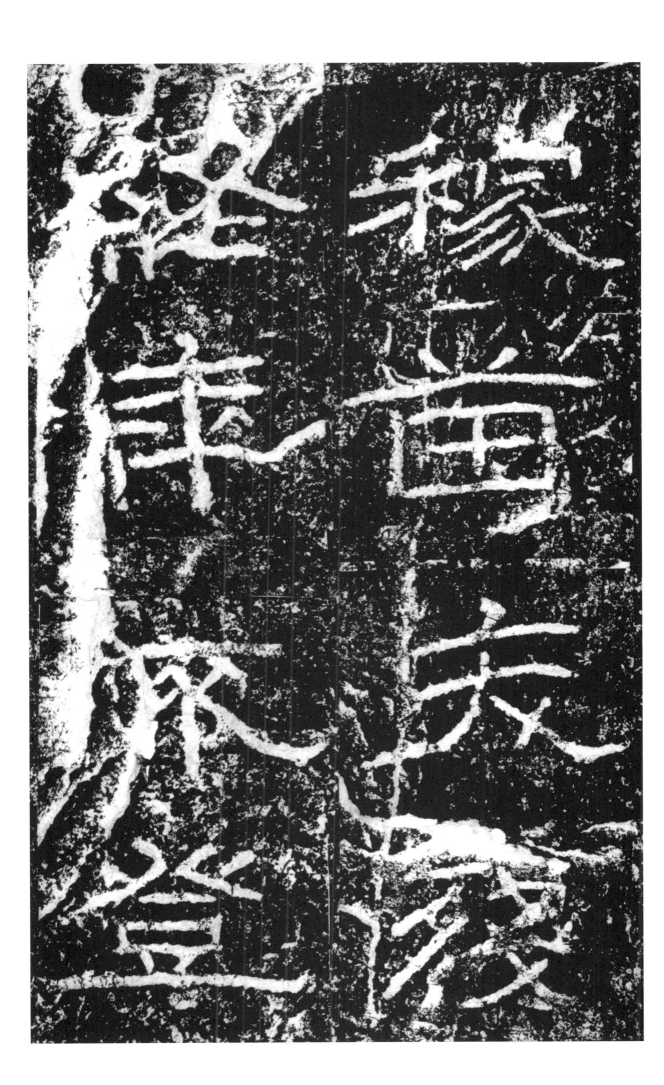

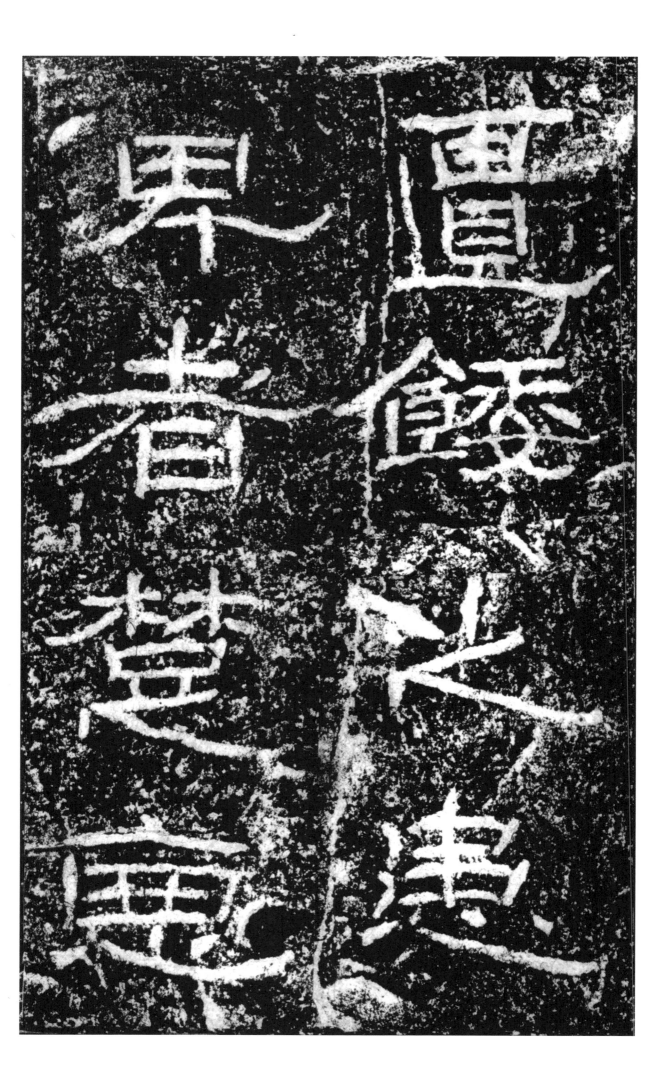

尊者弗安
愁苦之难

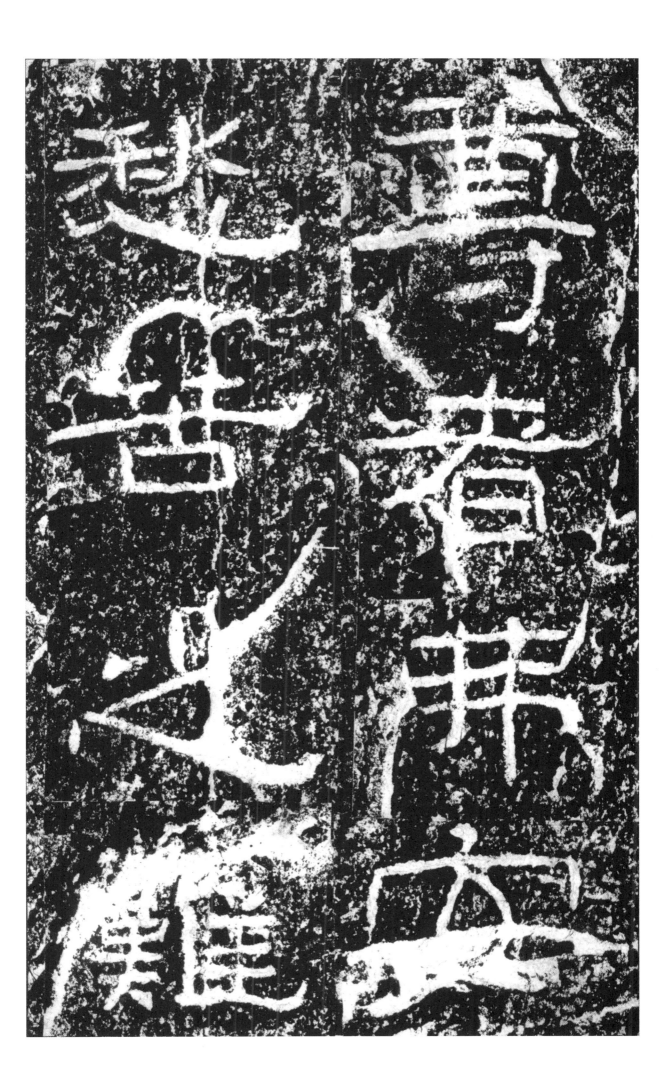

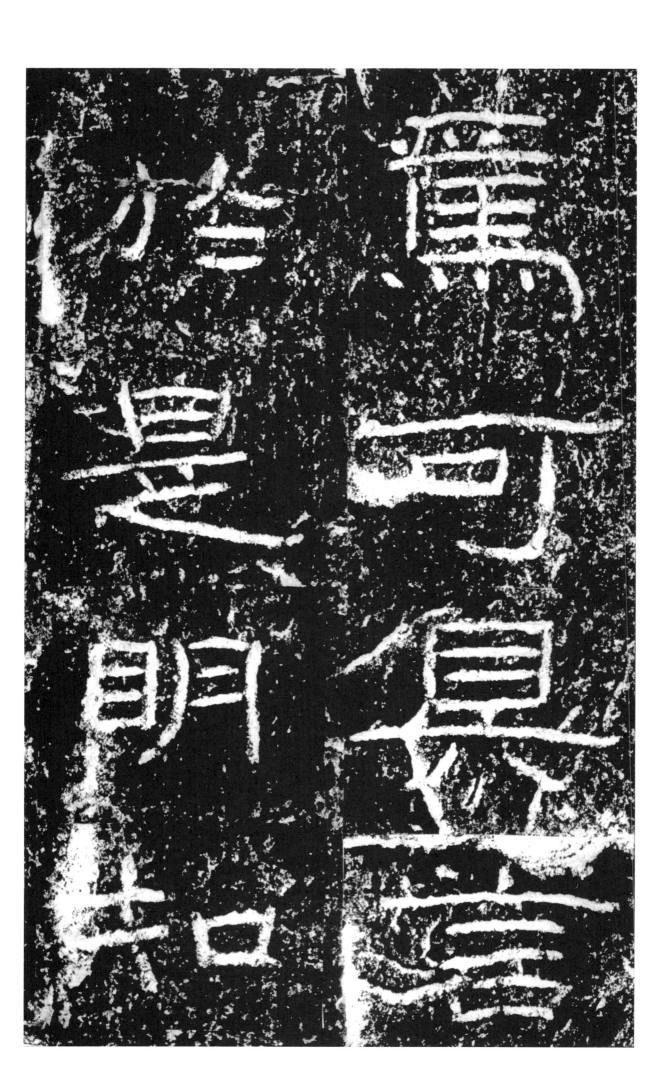

故司隶校
尉楗为武

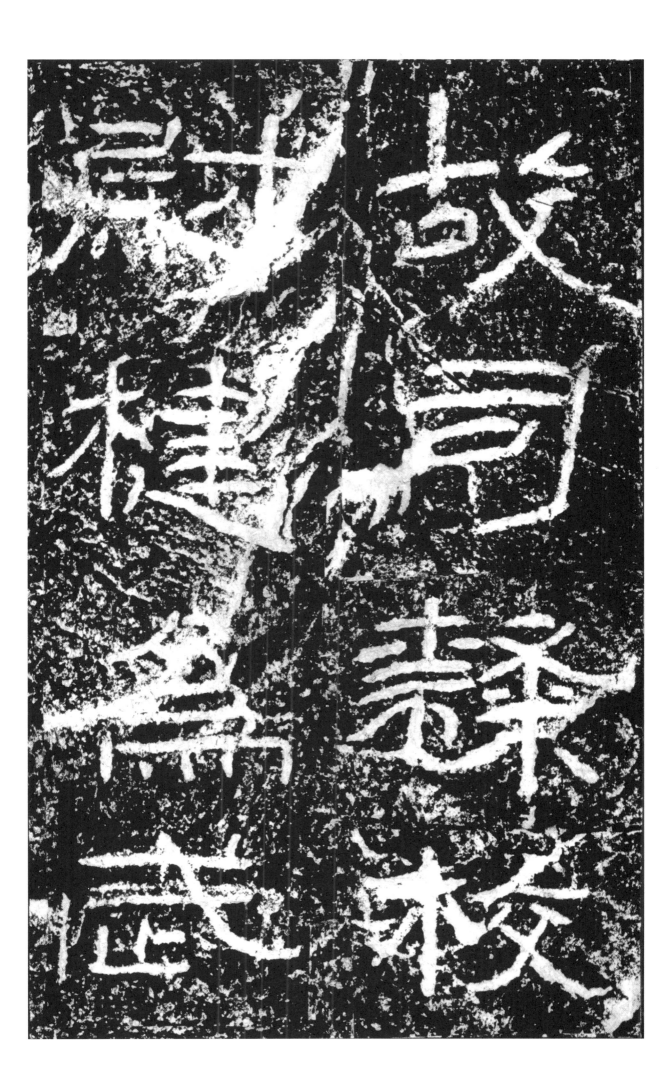

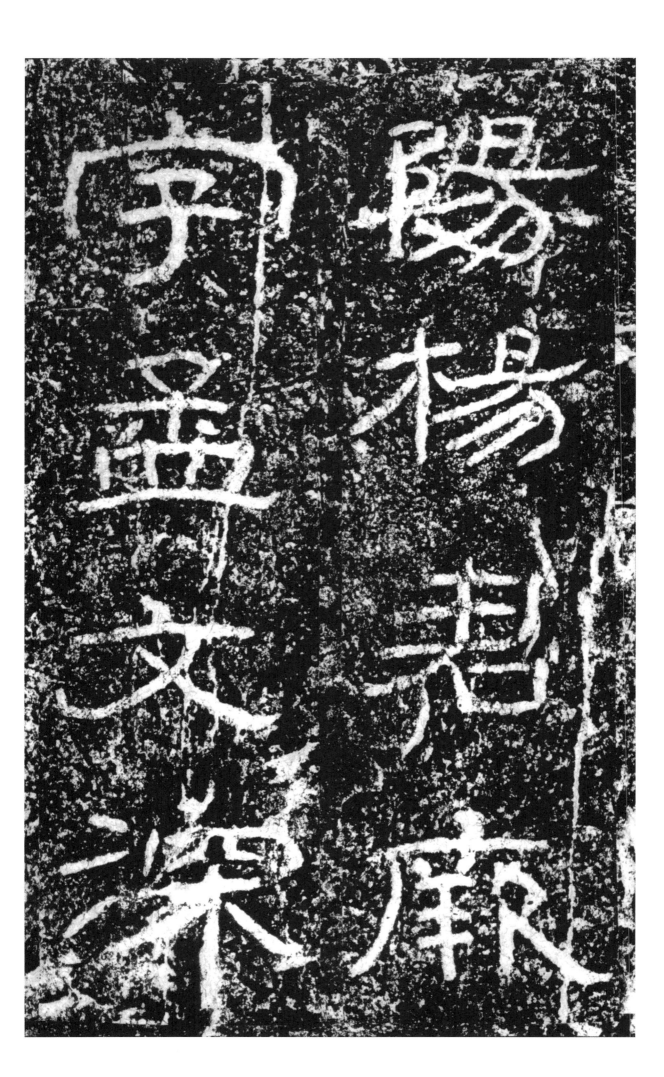

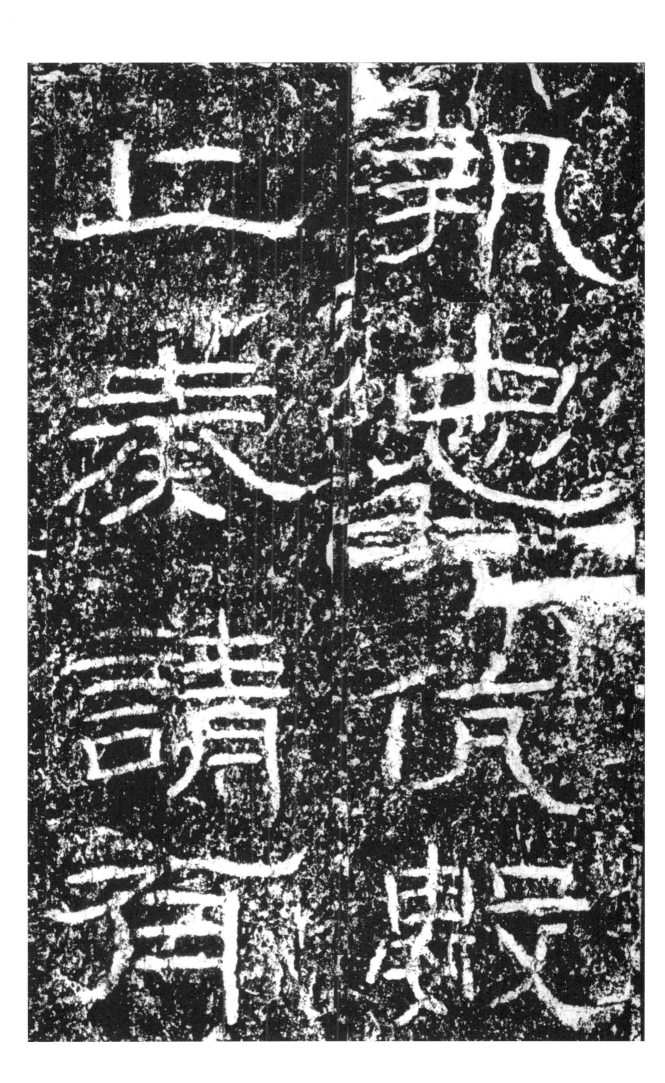

司议驳君
遂执争百

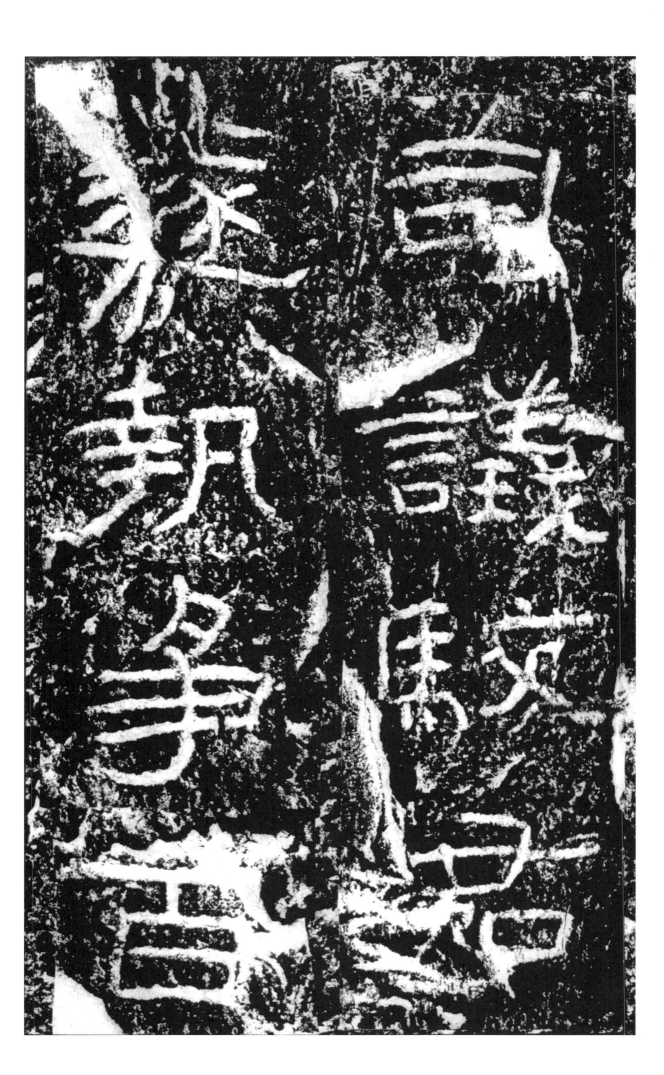

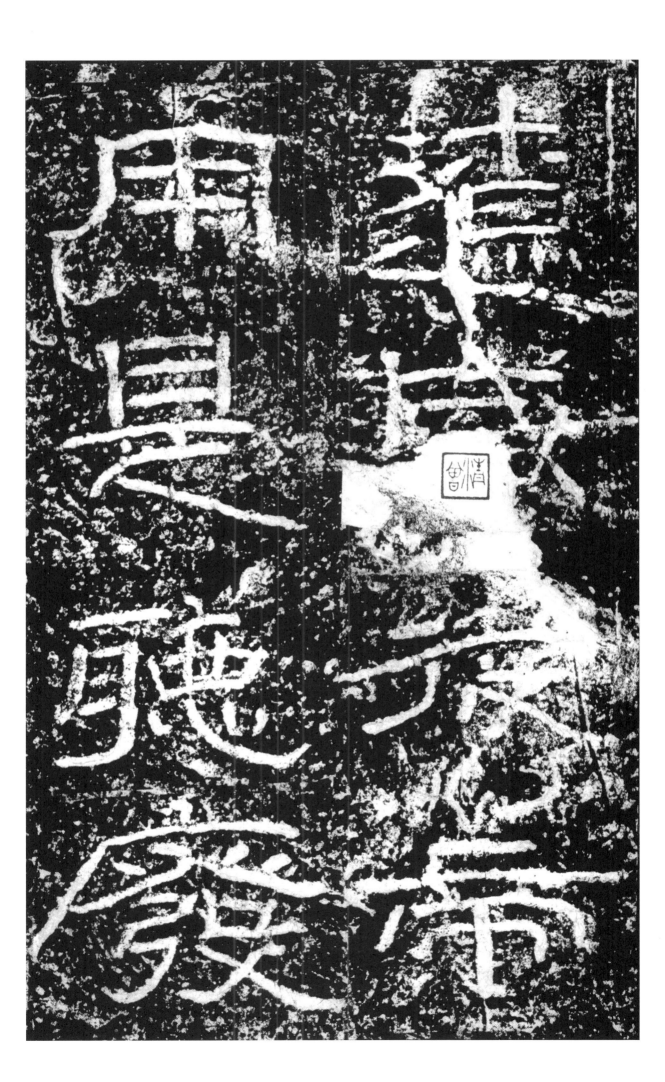

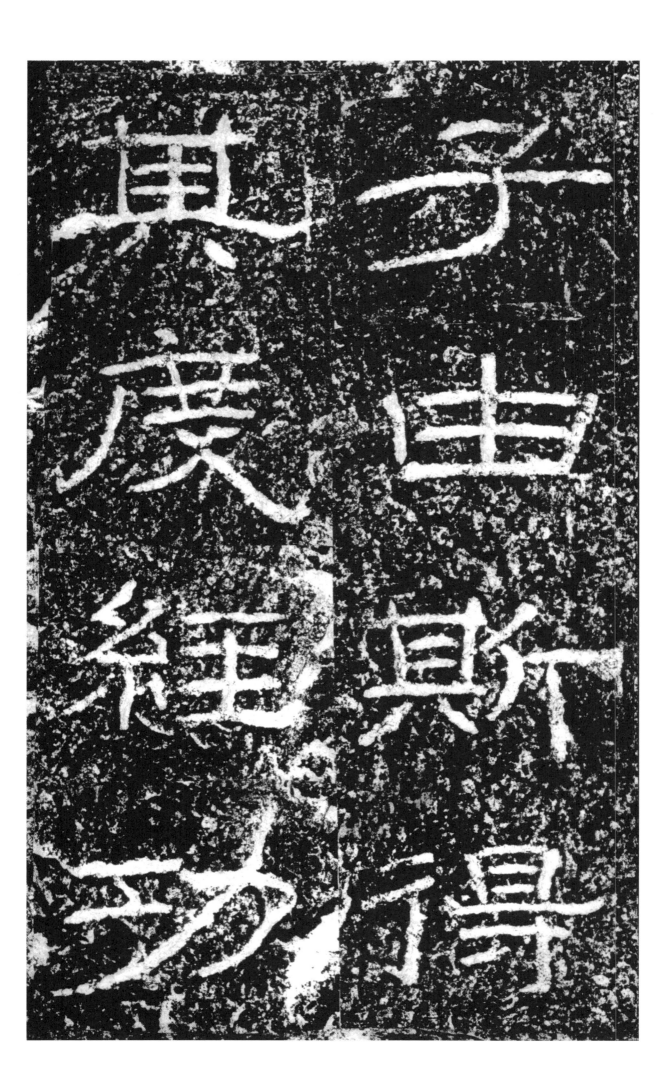

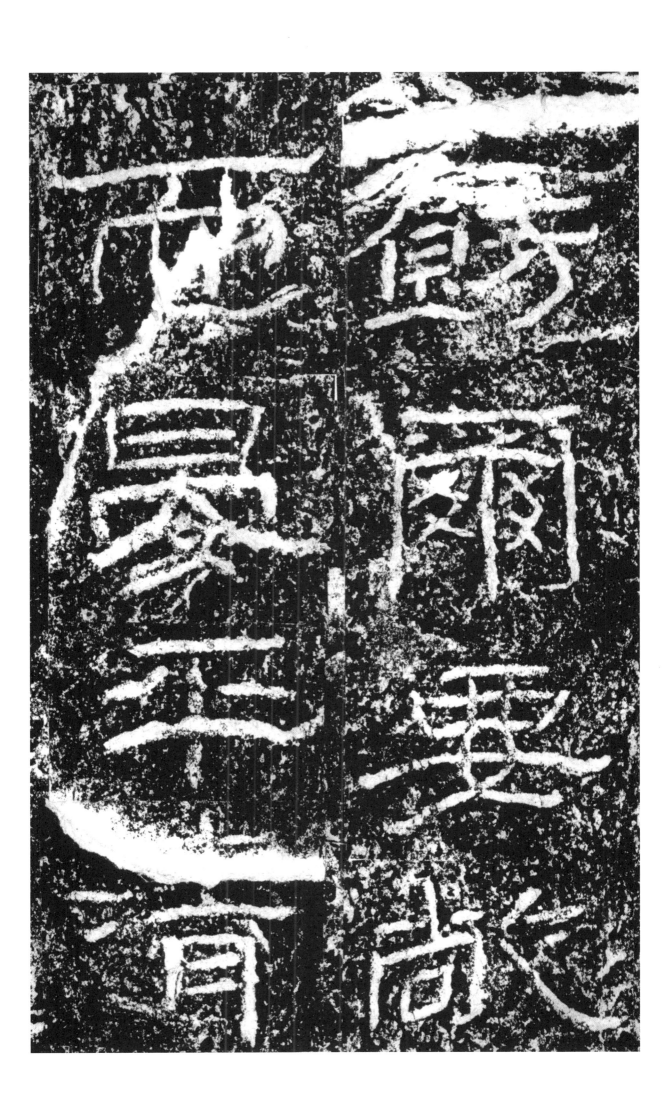

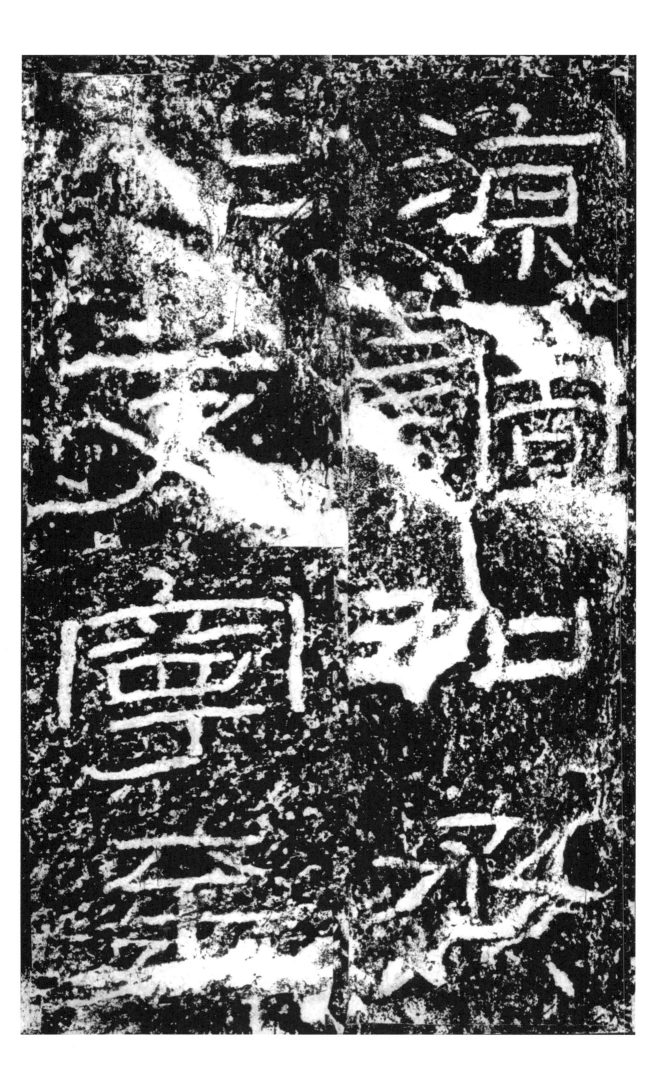

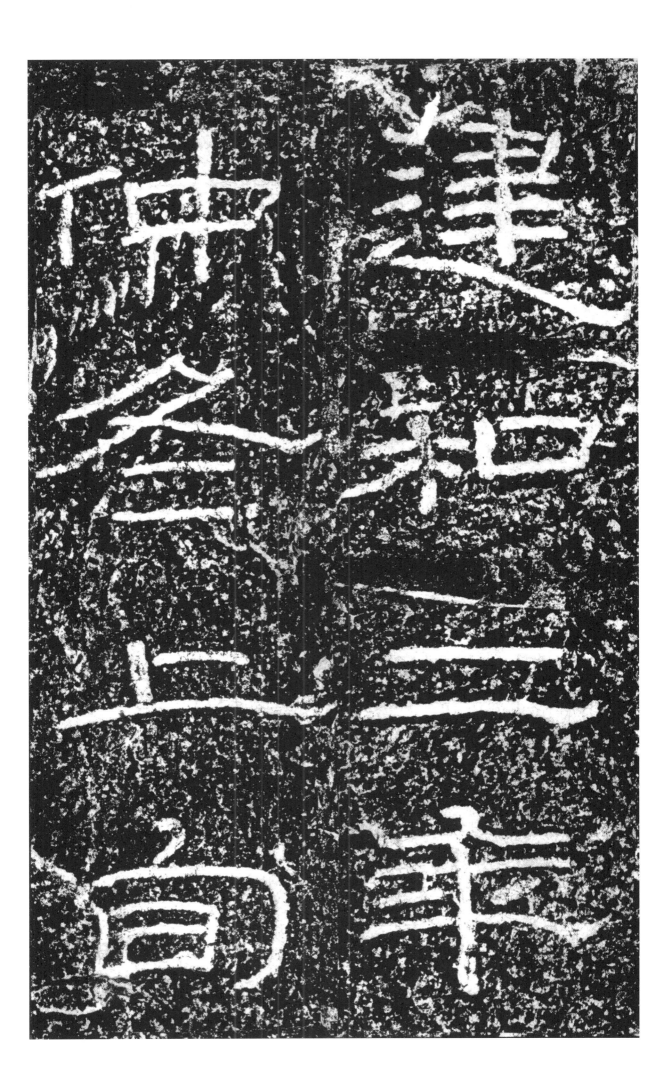

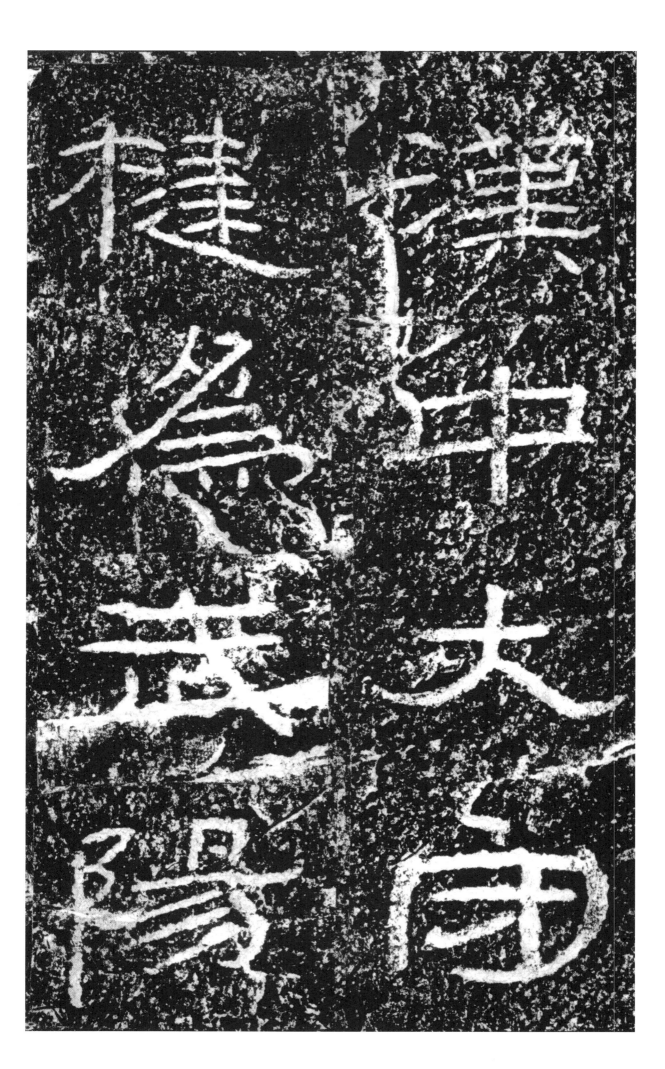

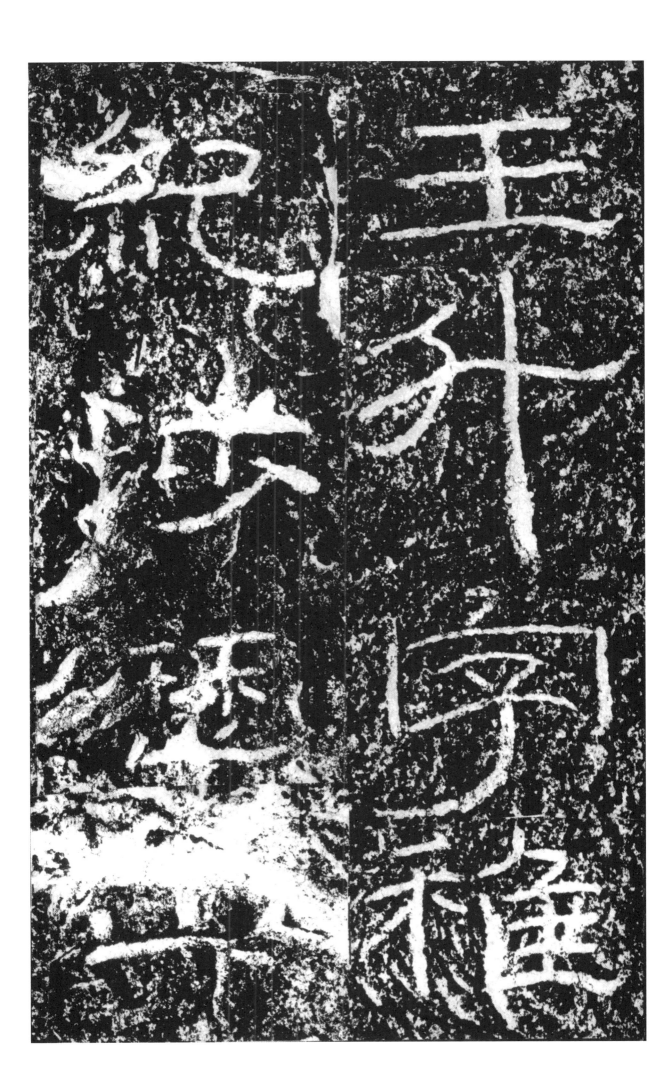

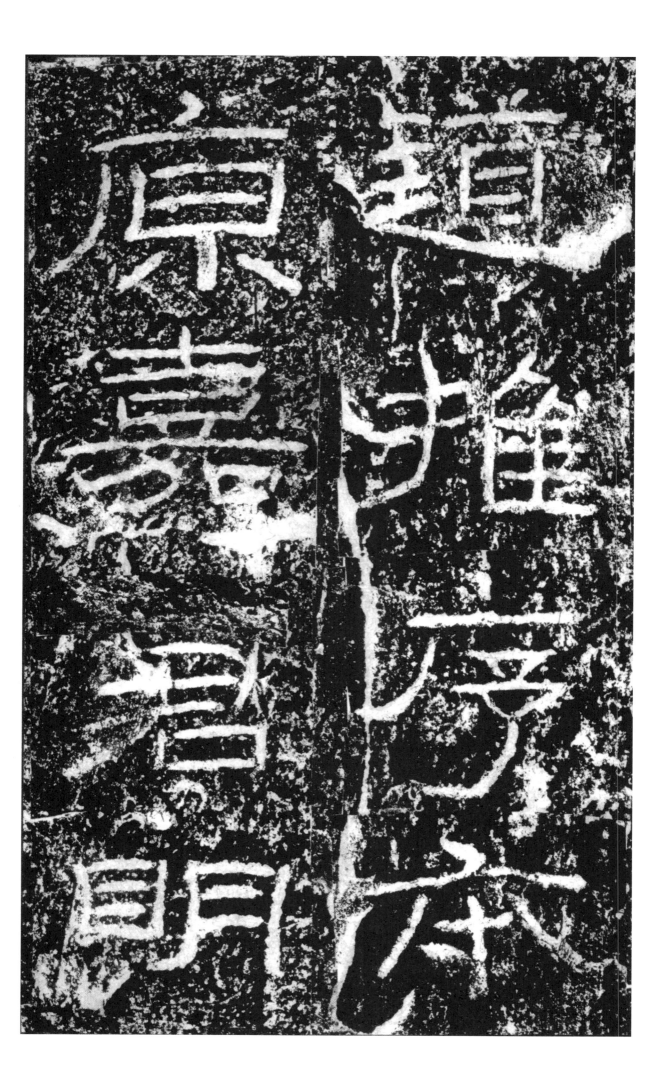

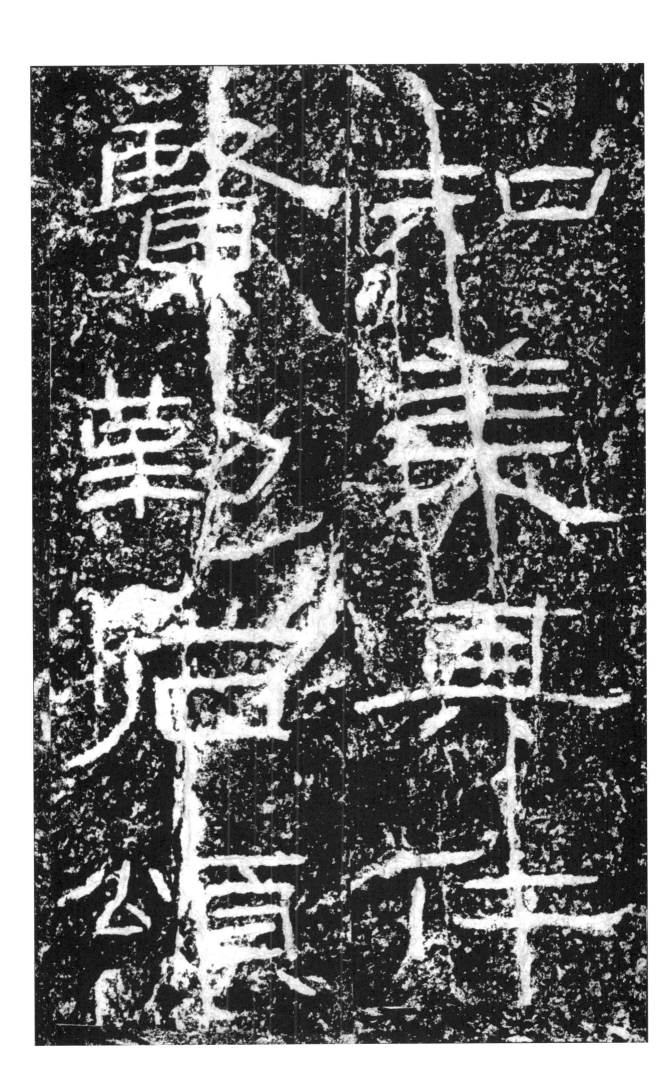

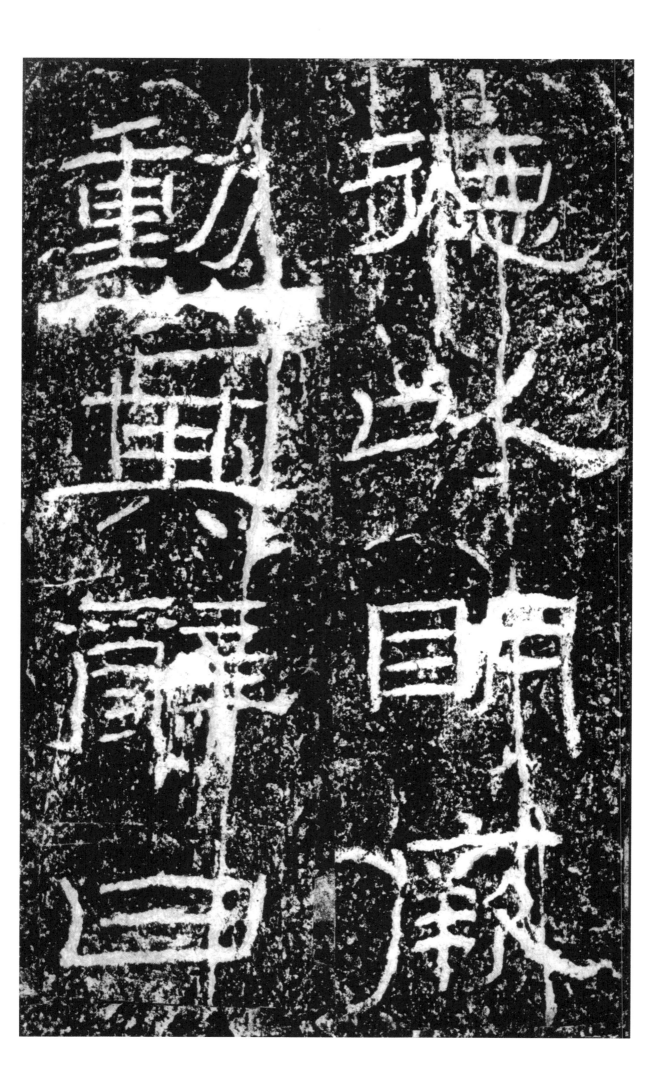

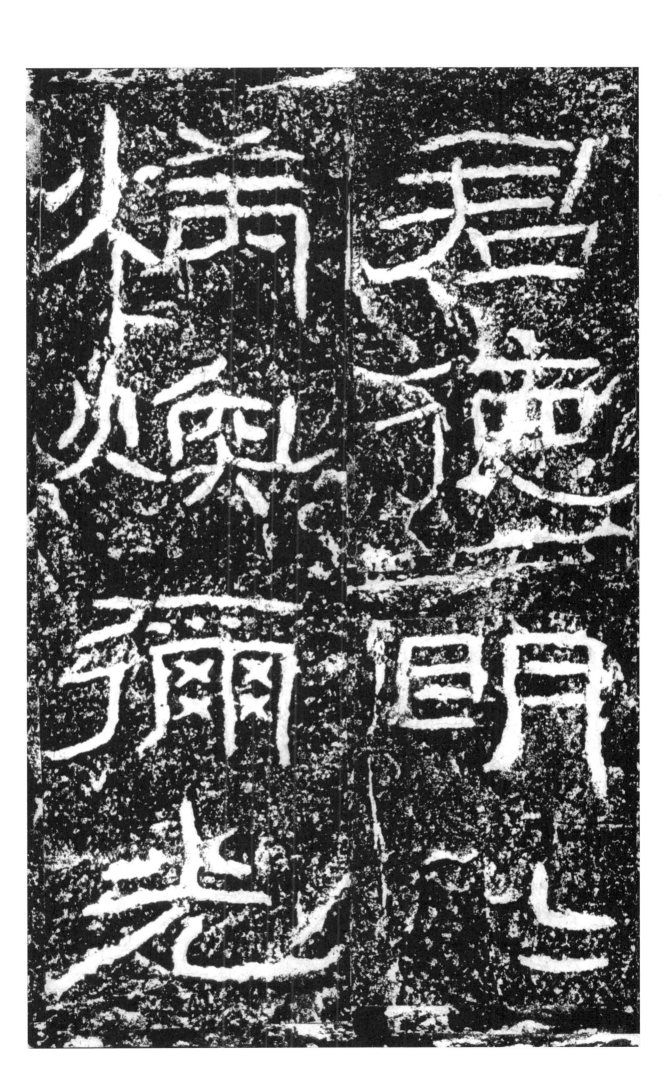

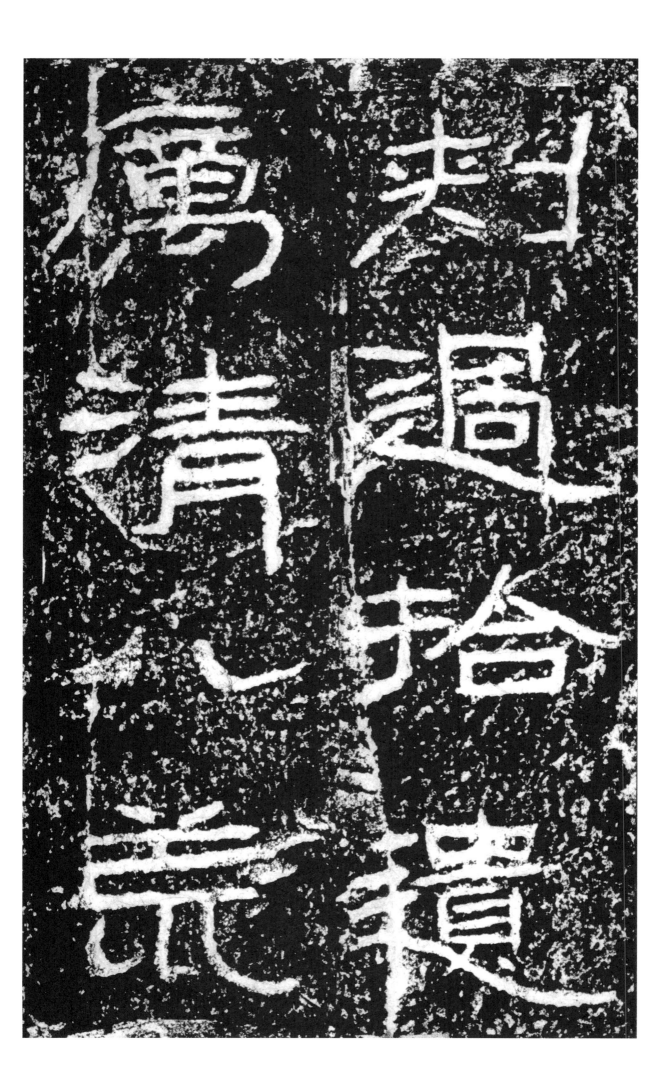

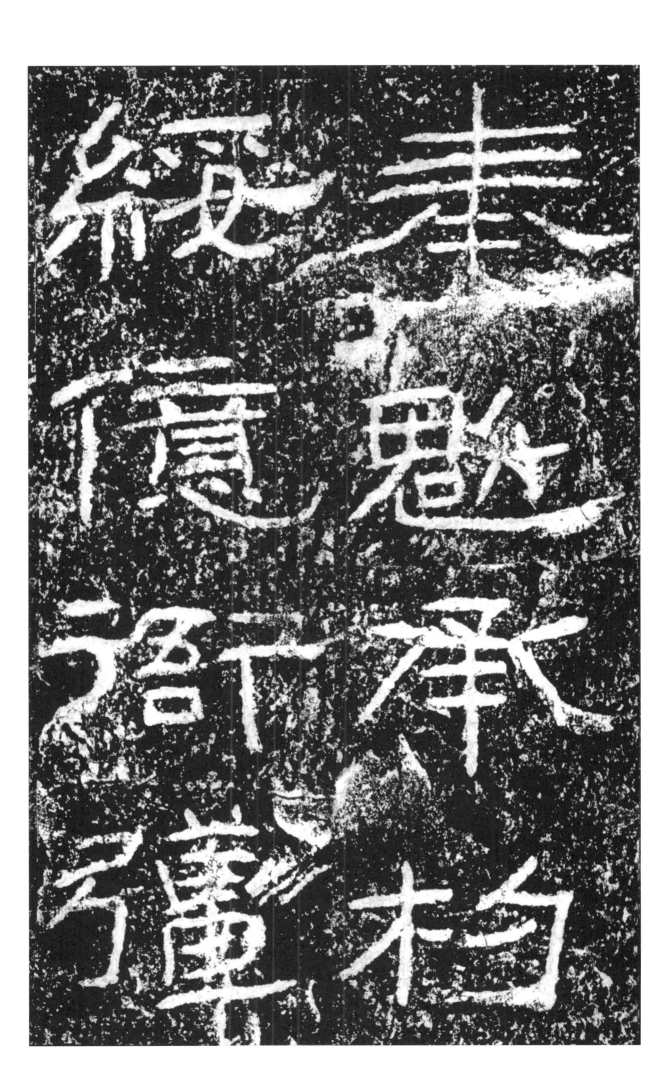

春宣圣恩
秋贬若霜

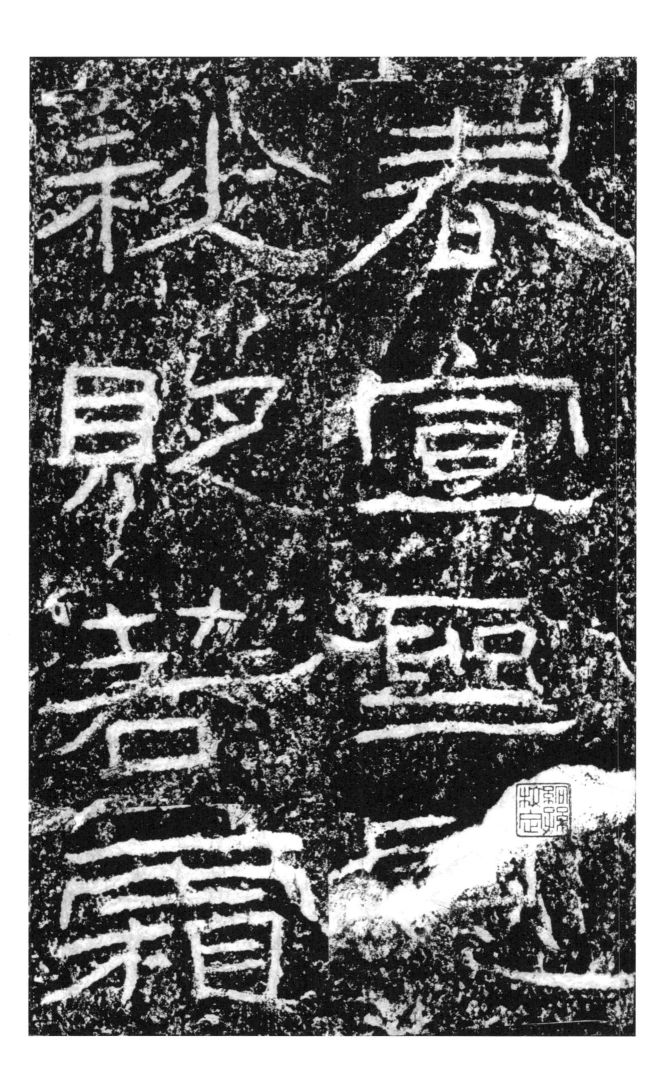

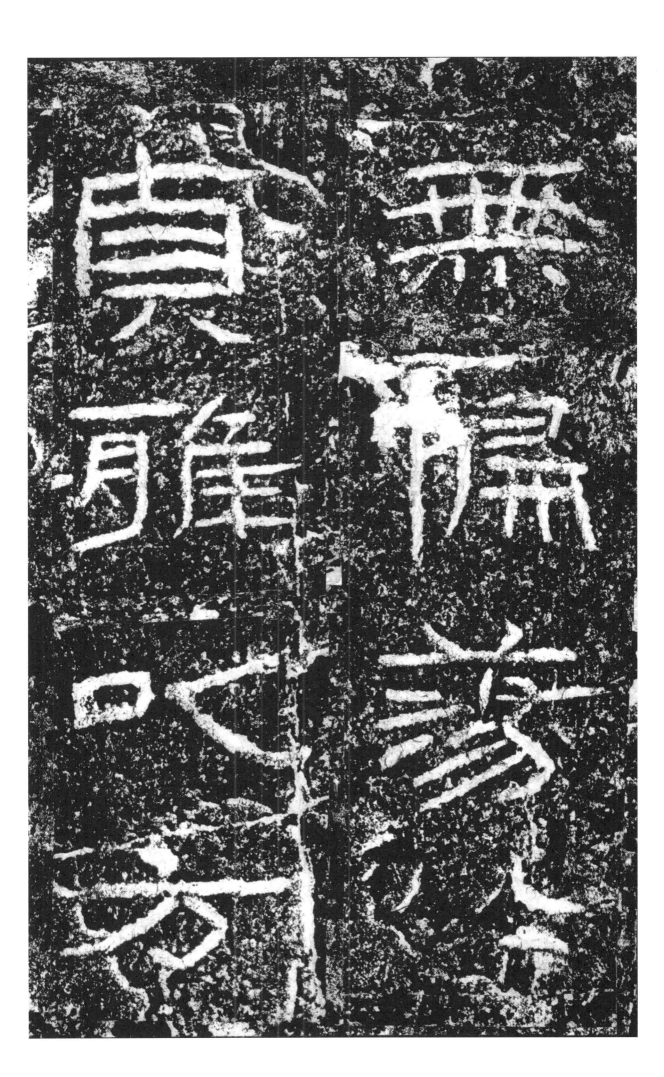

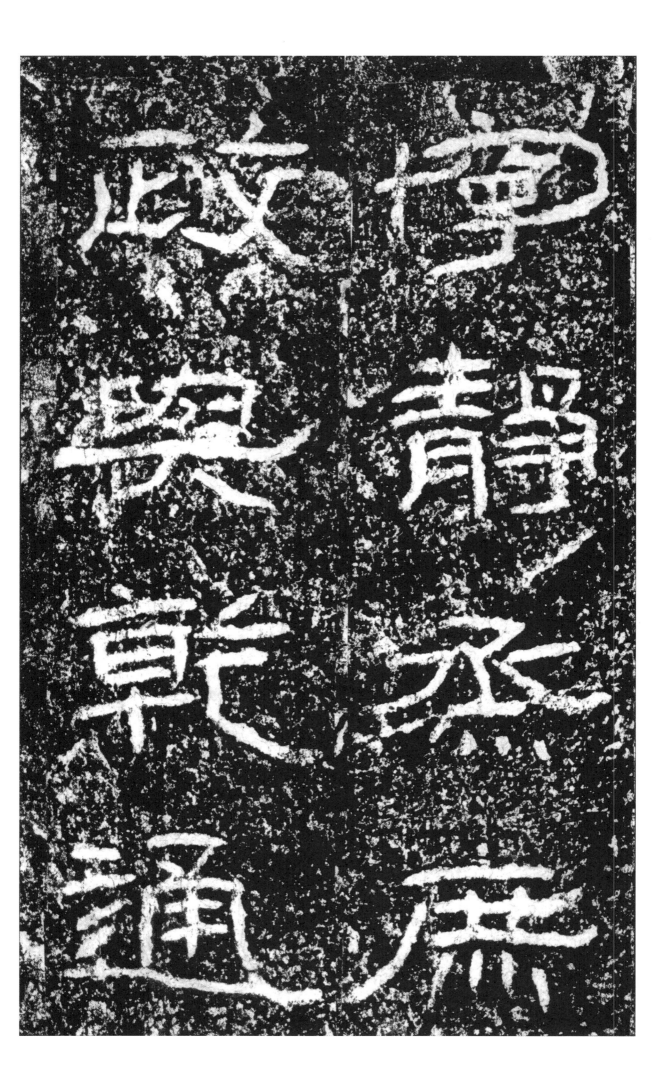

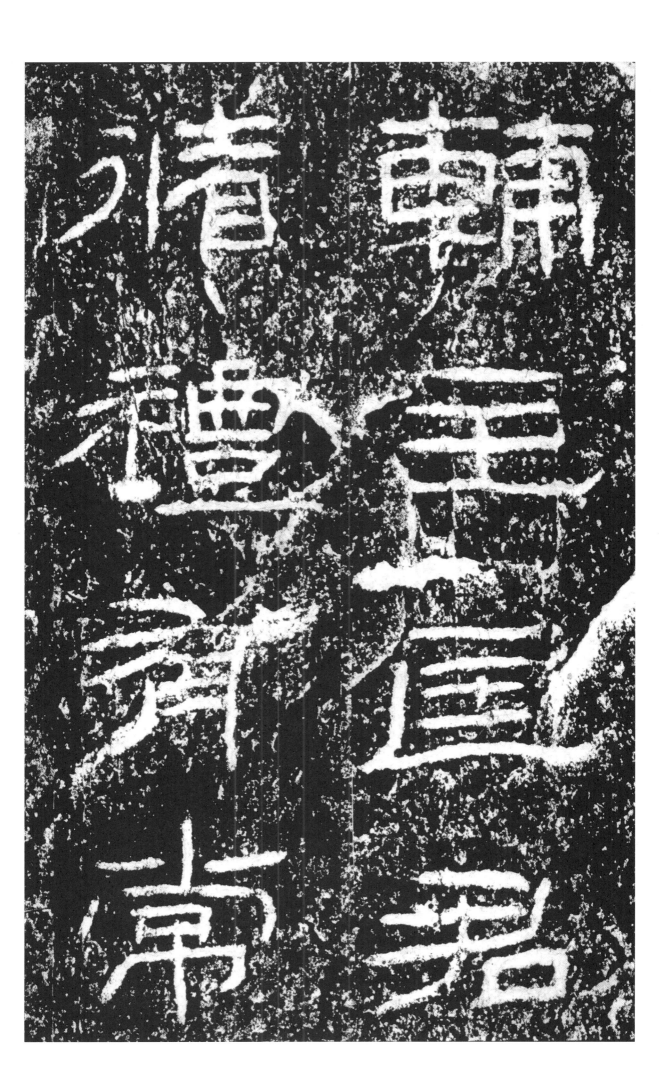

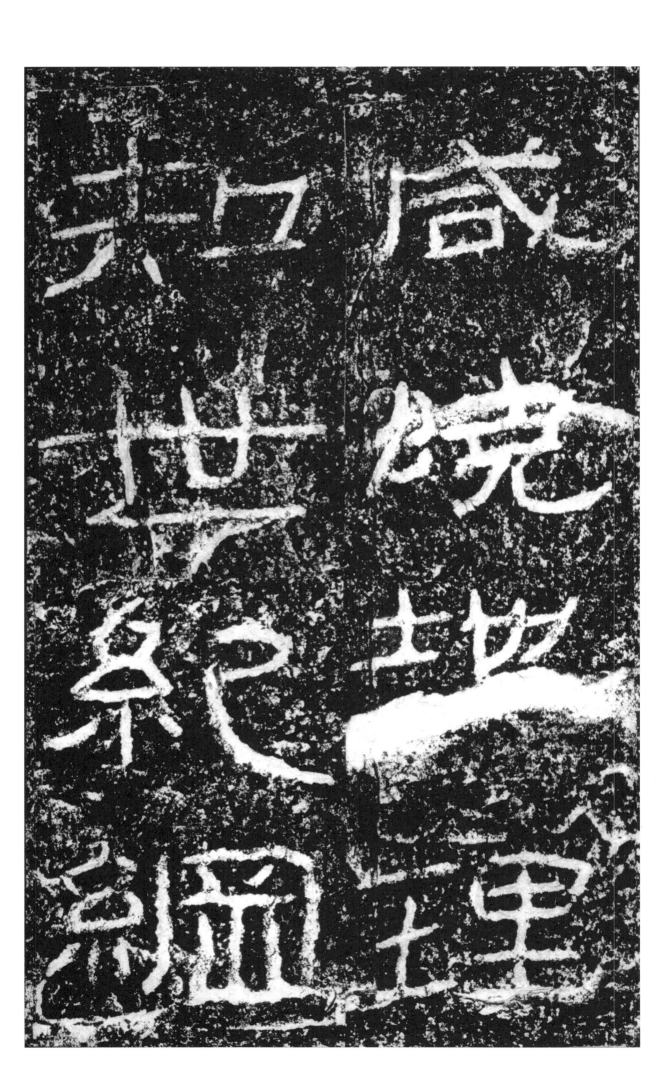

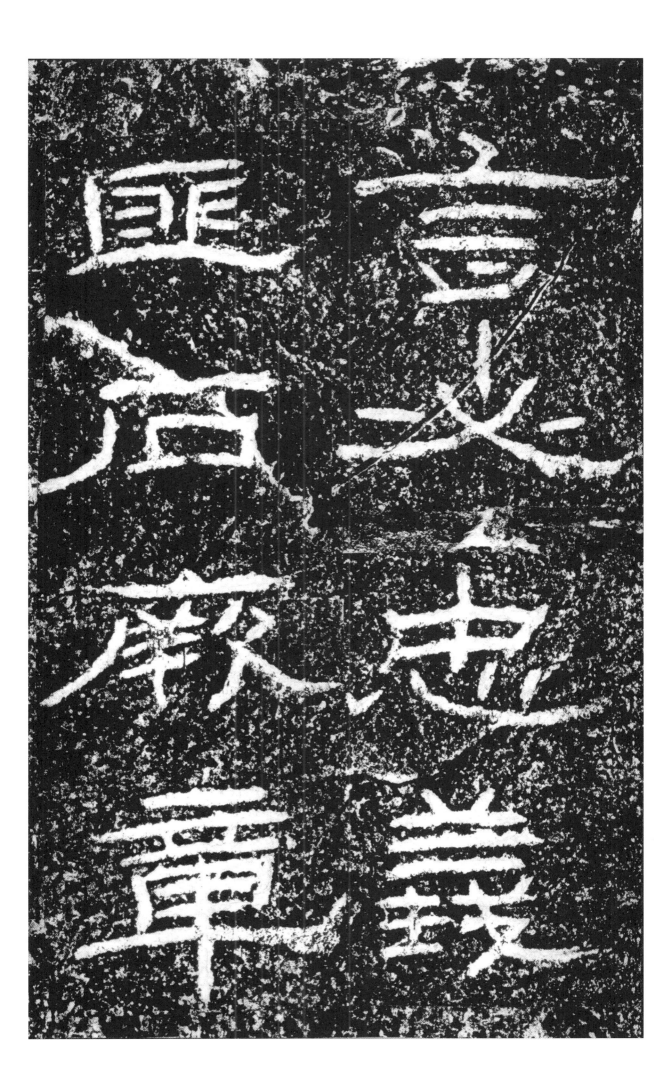

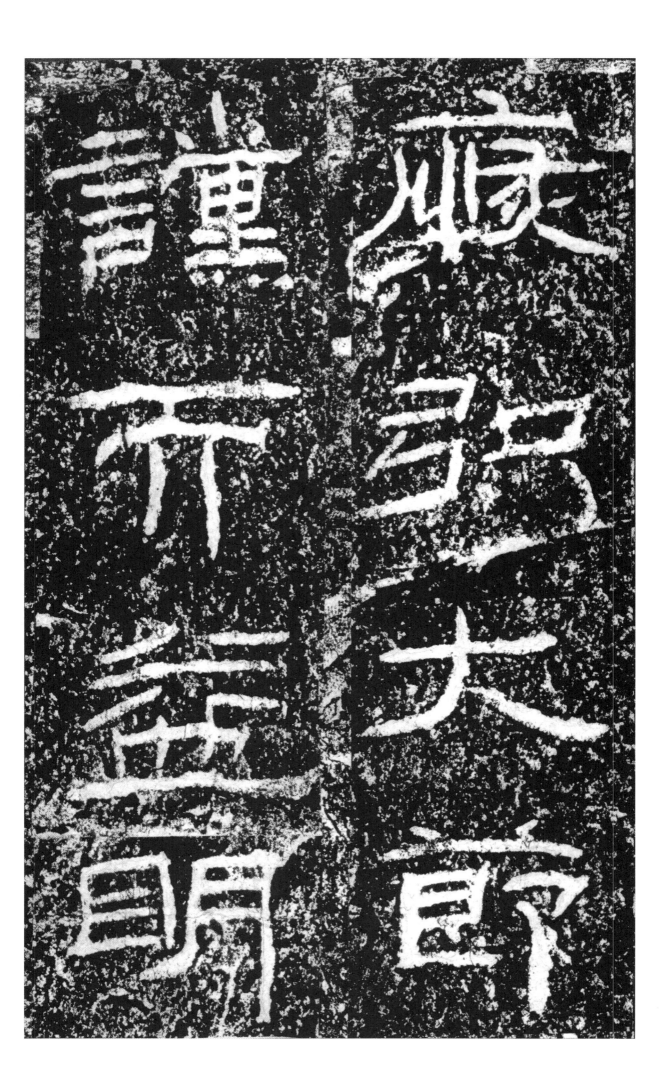

恢弘大节所益明郎

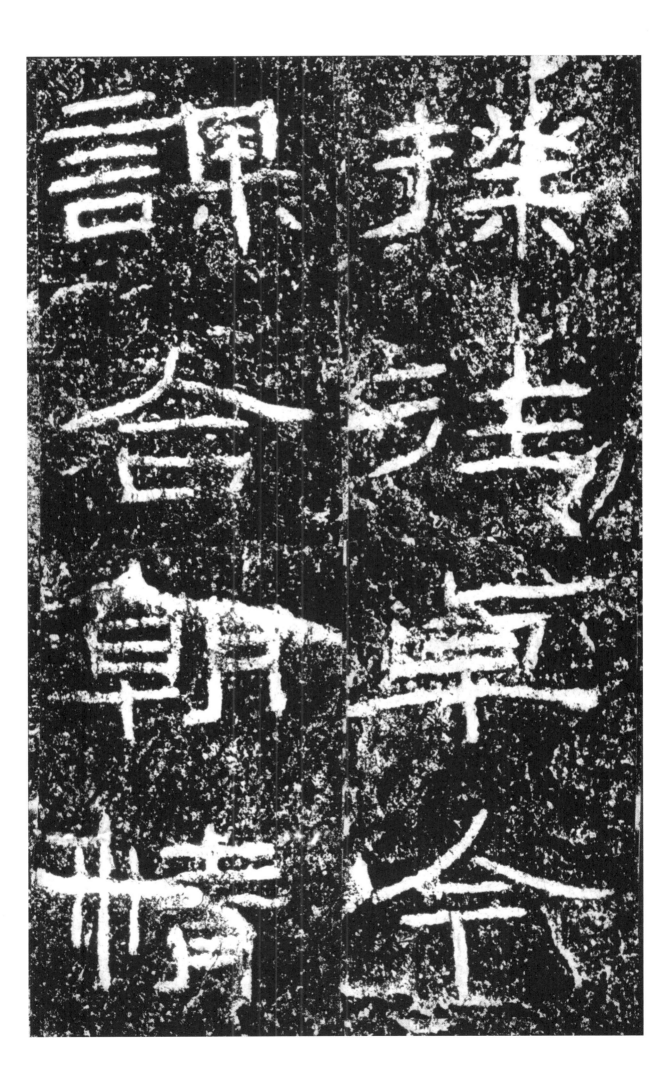

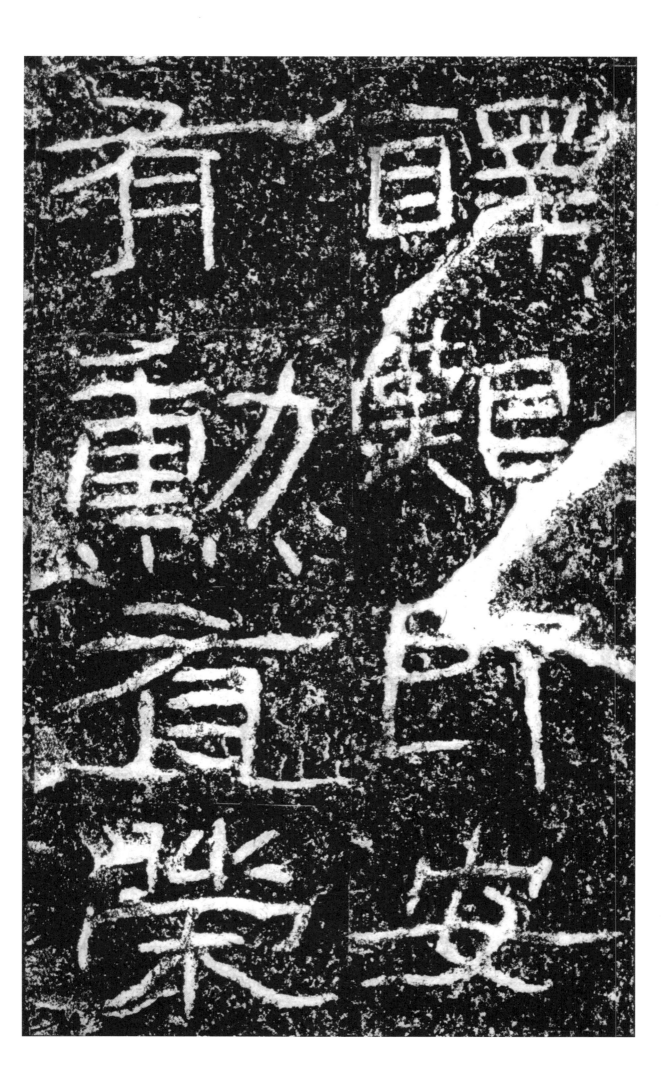

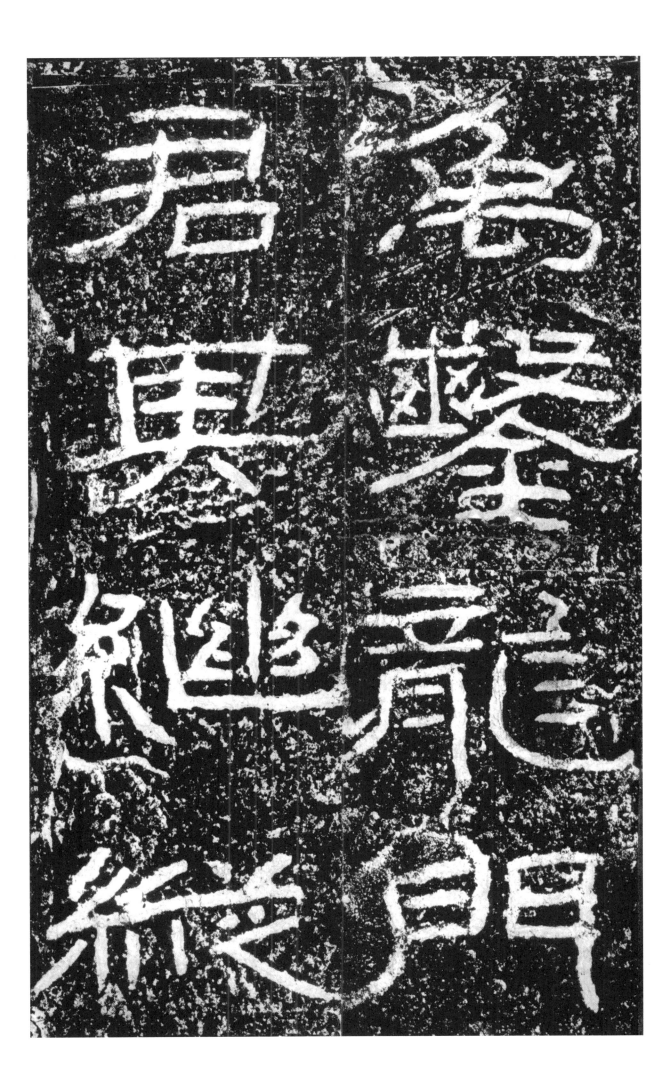

上順斗极
下答坤皇

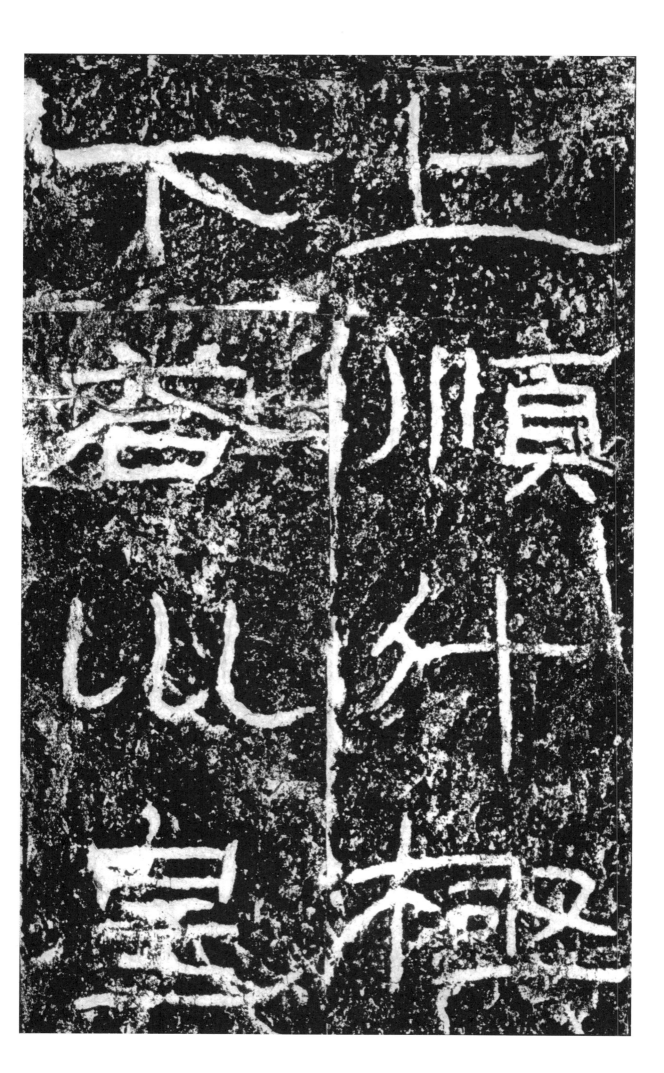

自南自北
自北
四海攸通
海攸通

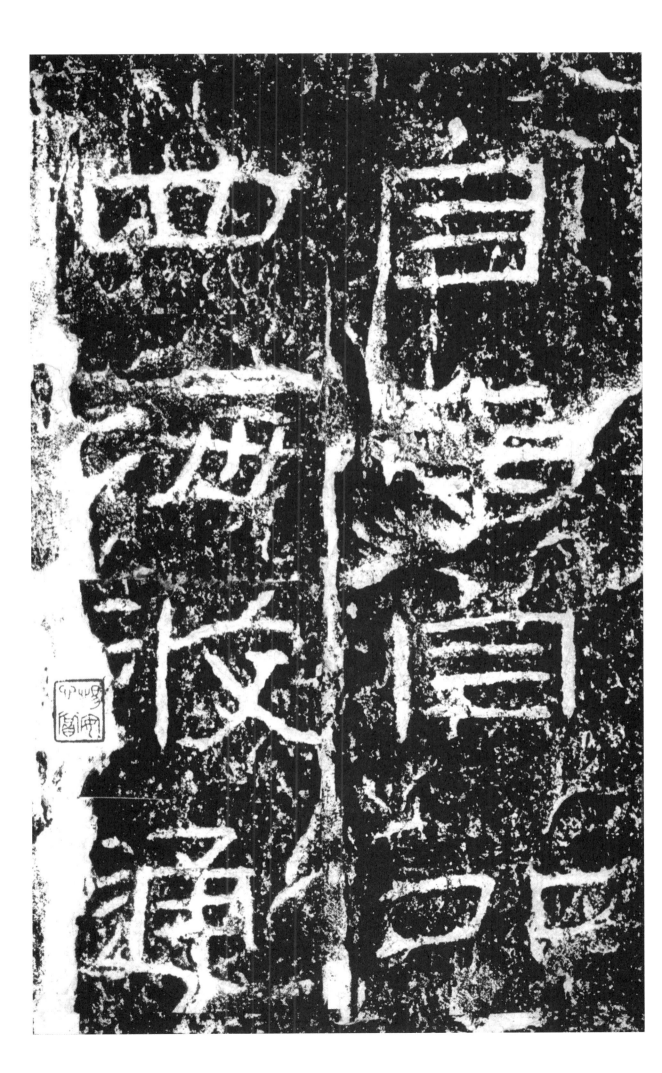

君子安乐
庶土悦雍

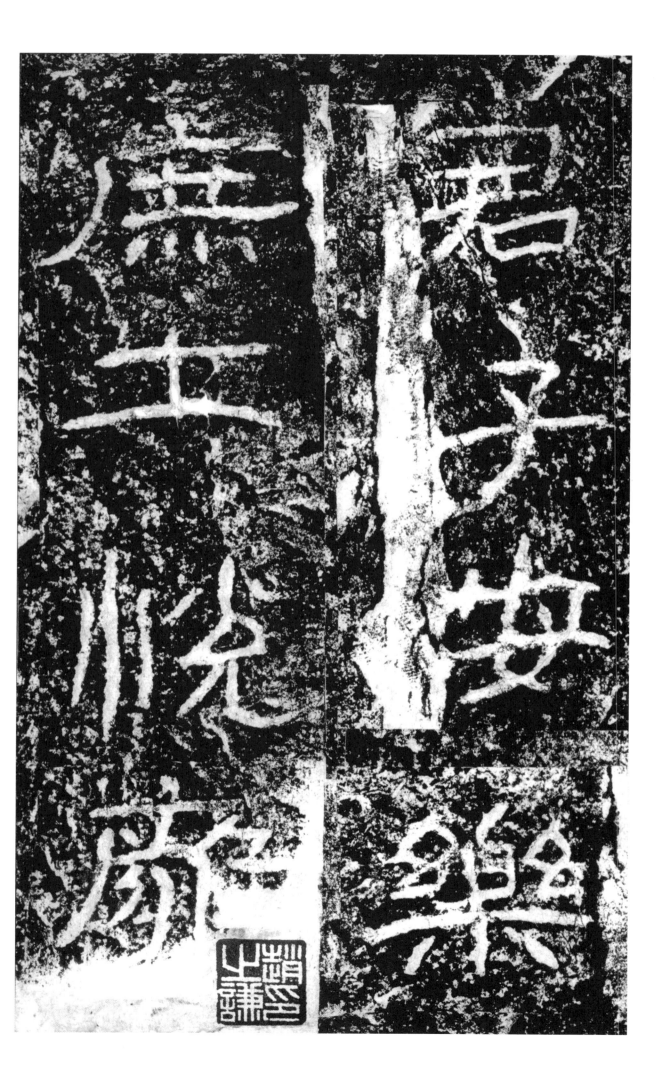

商人咸憘
农夫永同

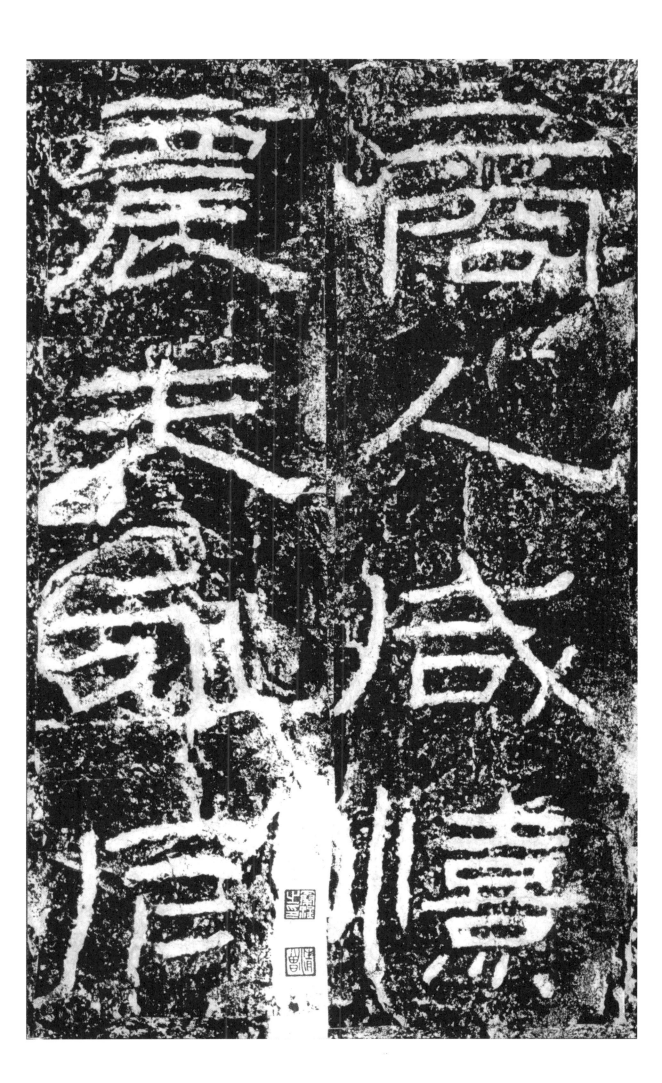

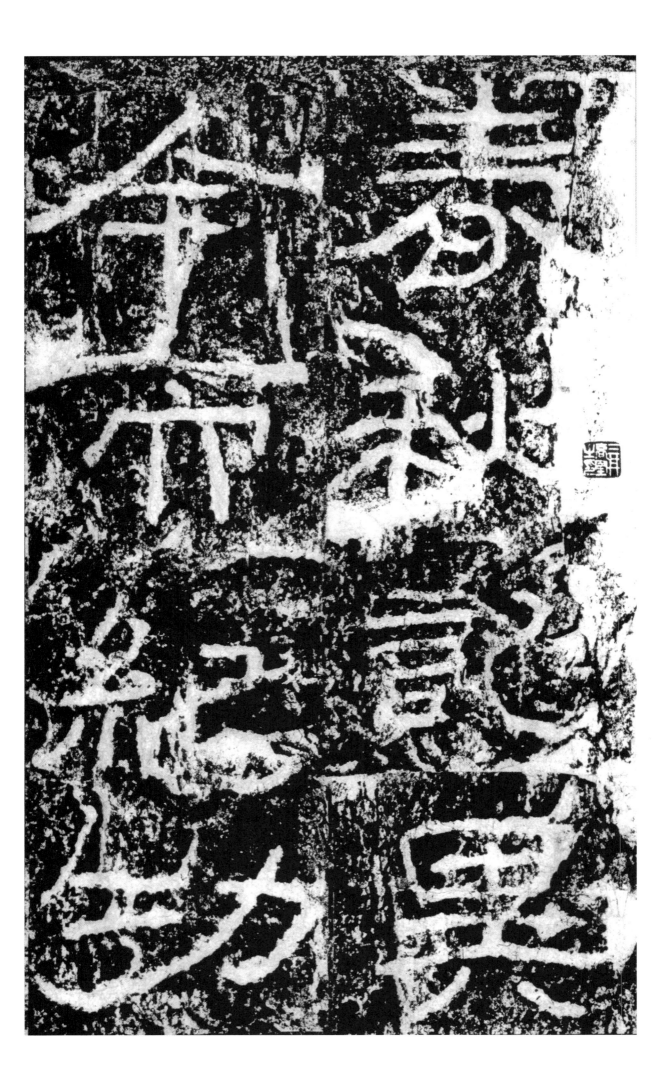

垂流亿载
世世叹诵

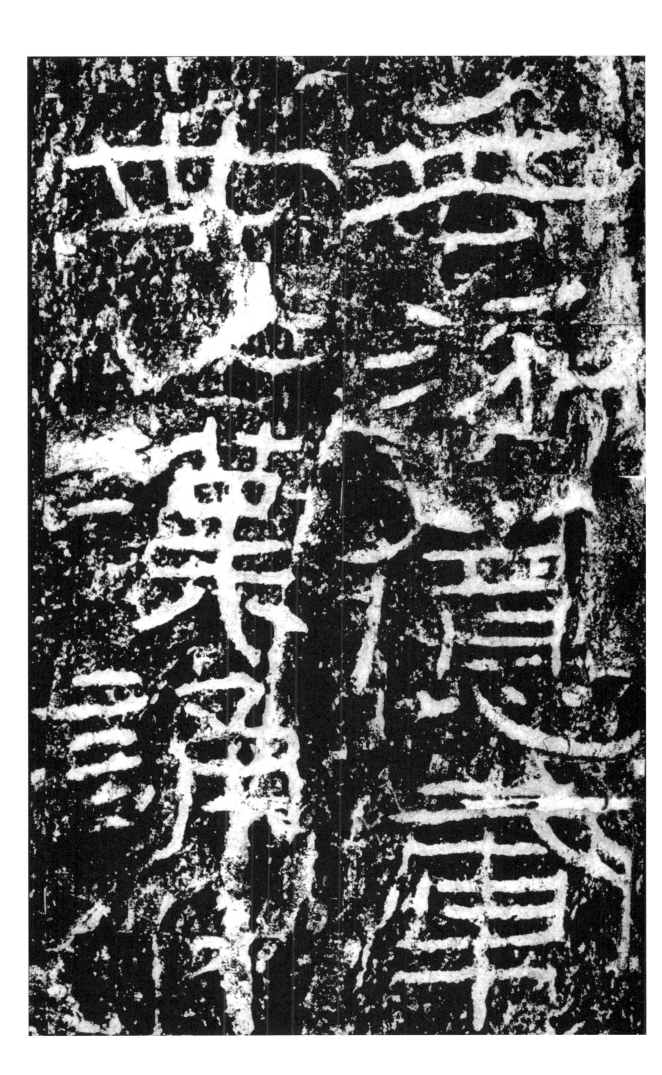

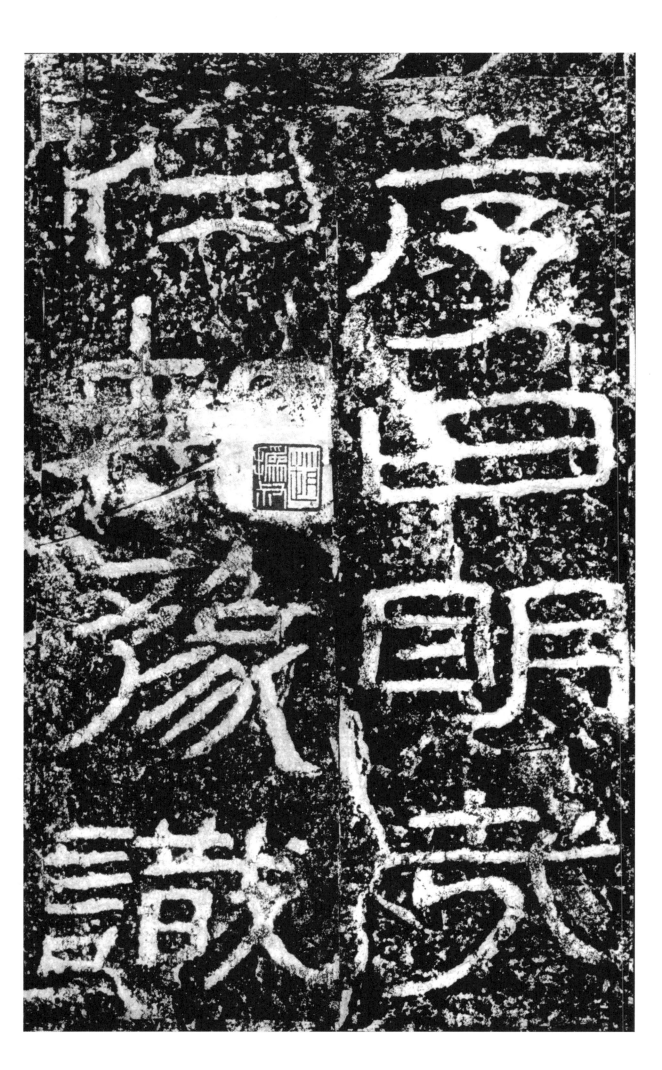

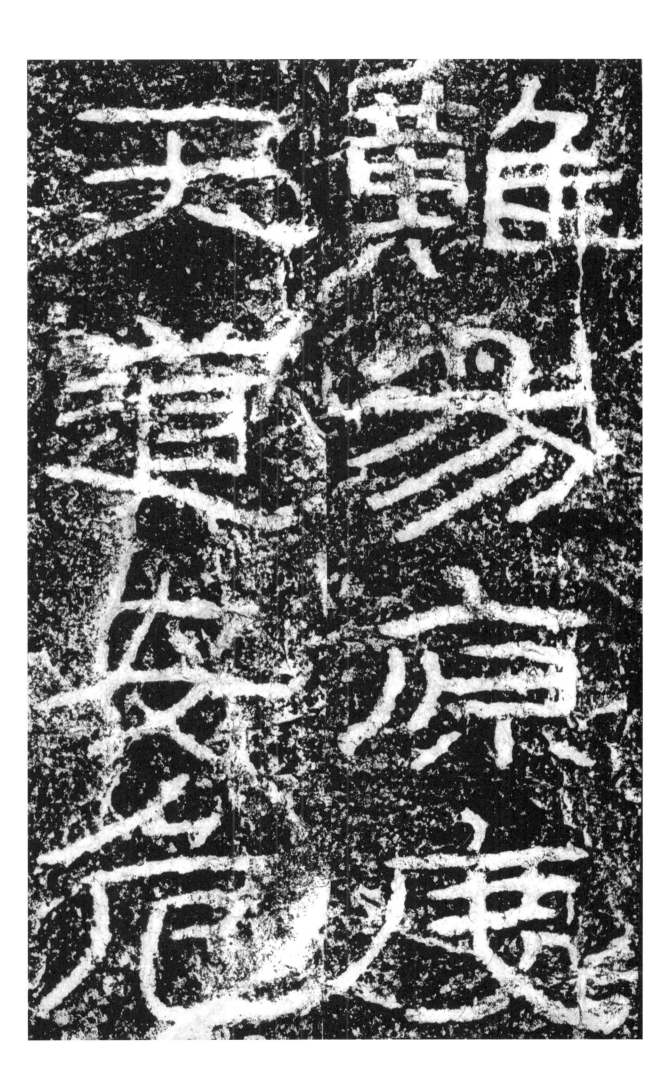

所归勤勤
竭诚荣名

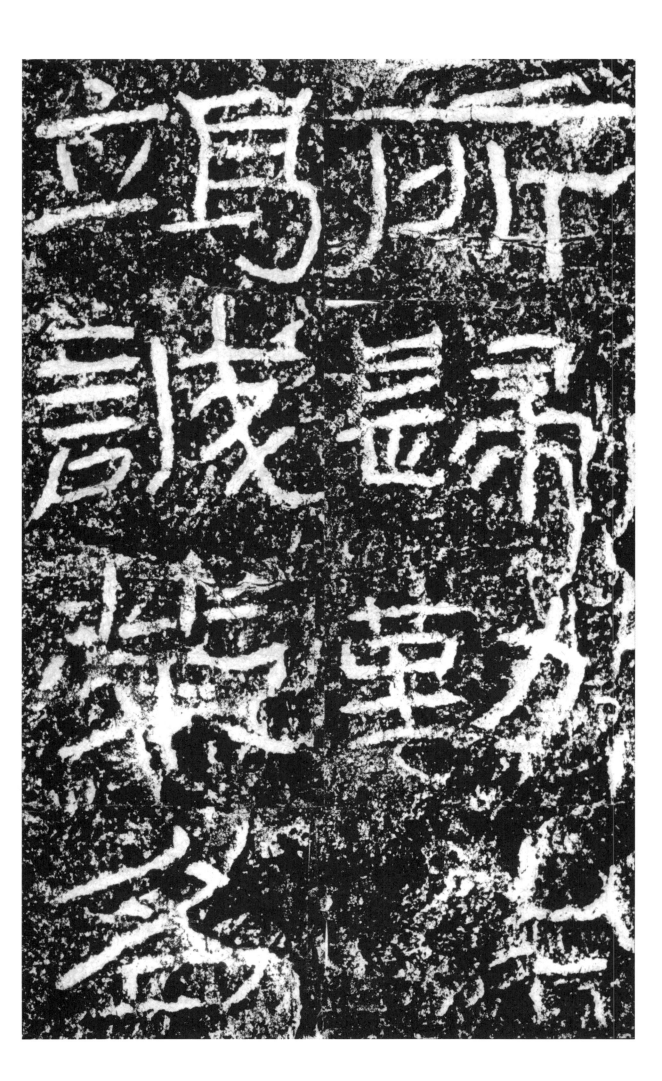

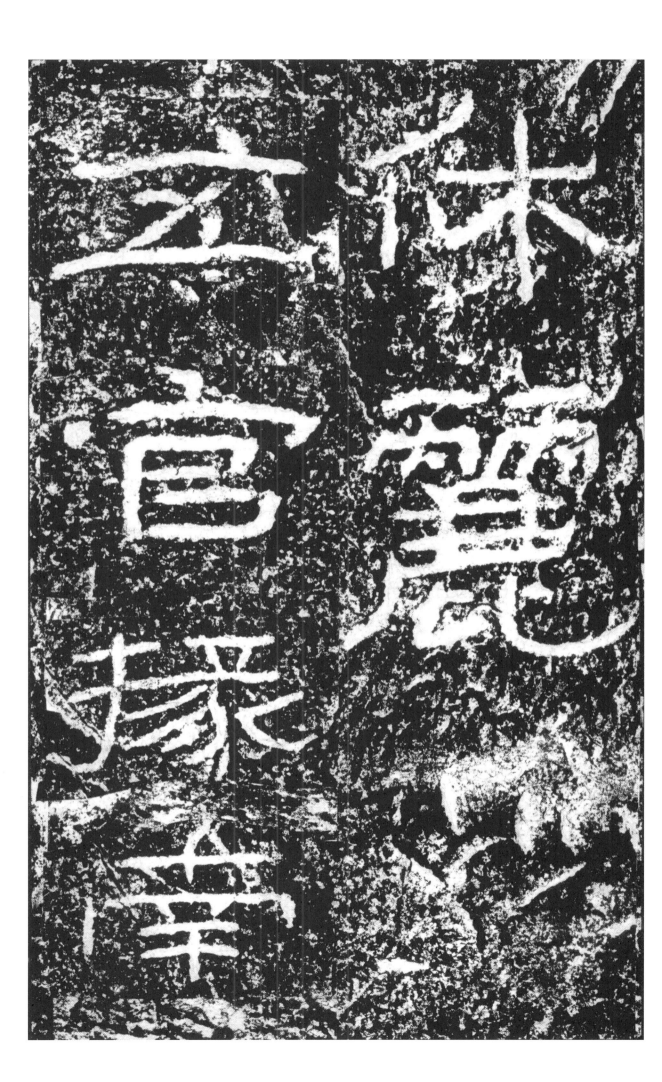

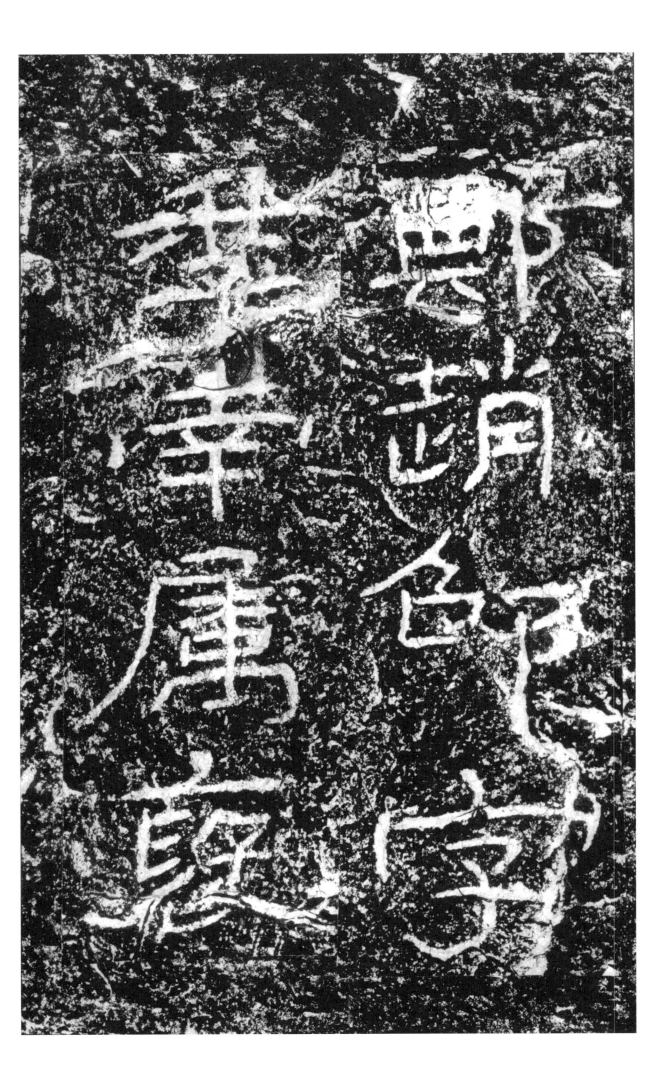

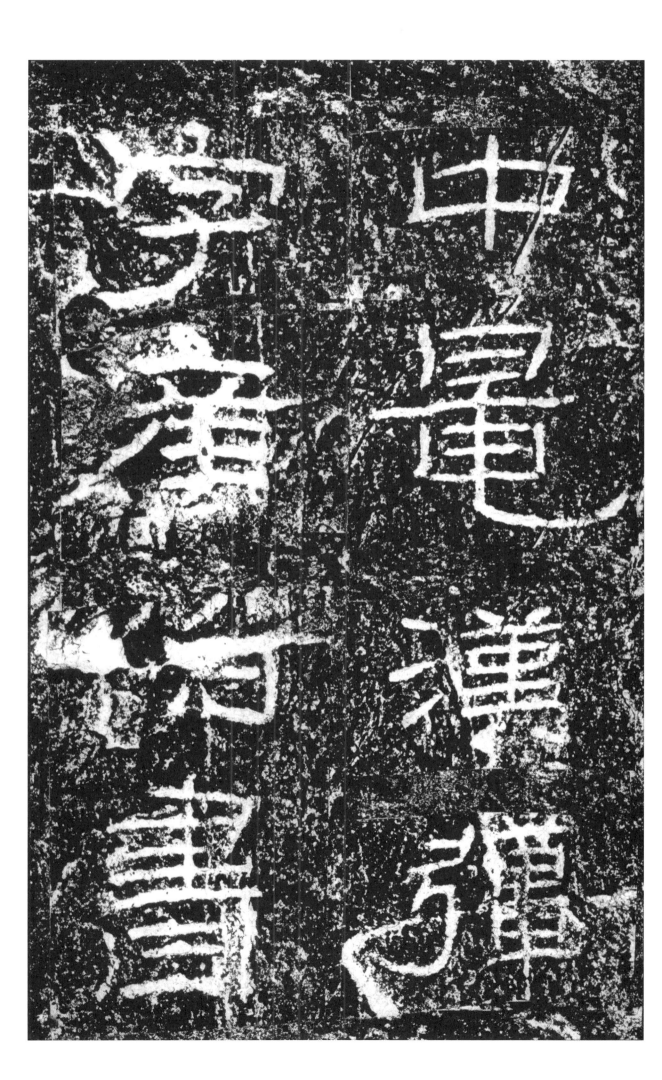

佐西成王
戒字文宝

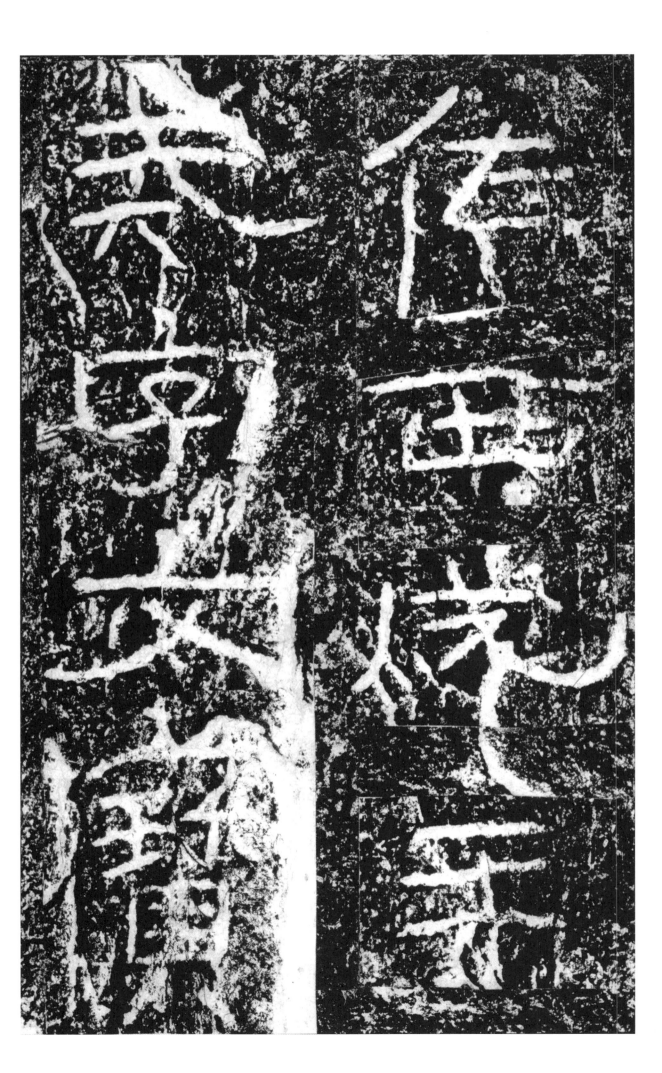

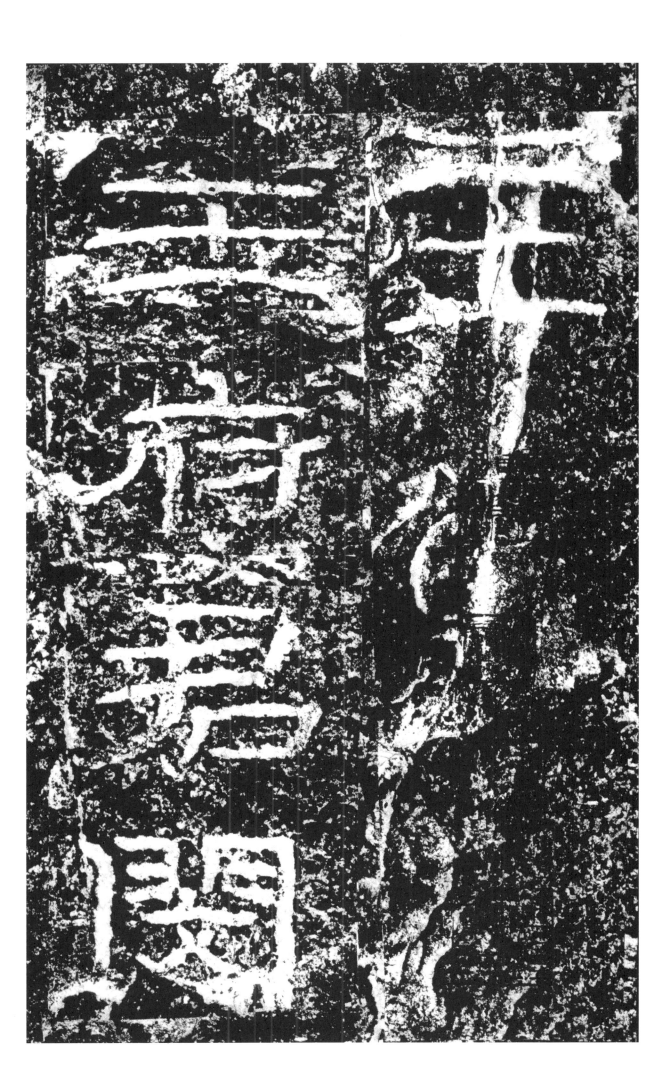

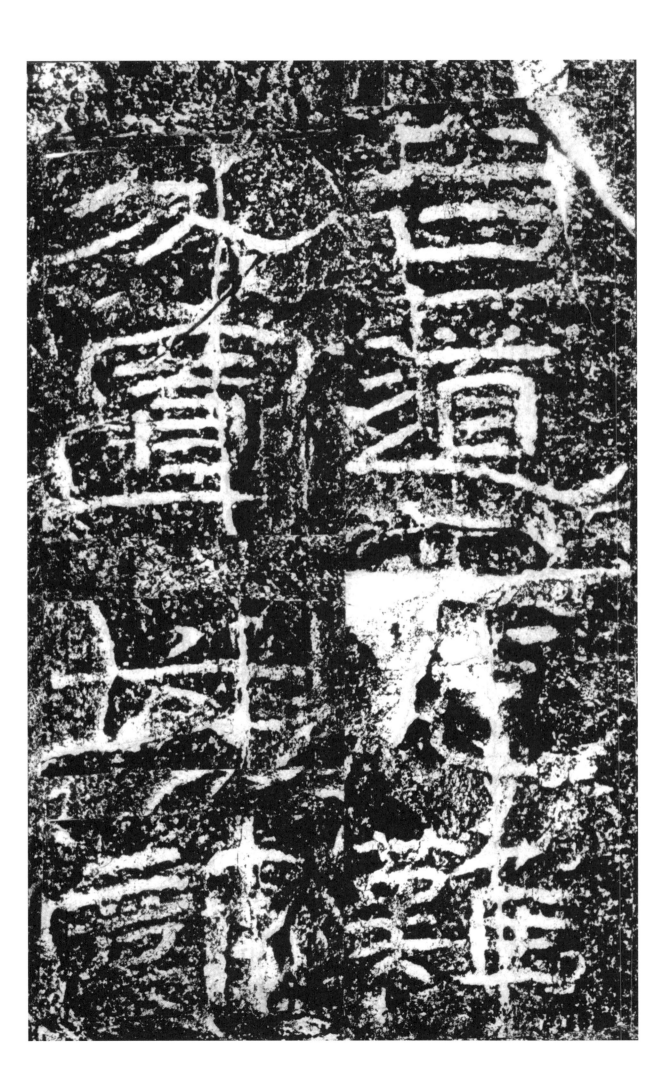

道桥特遣
行丞事西

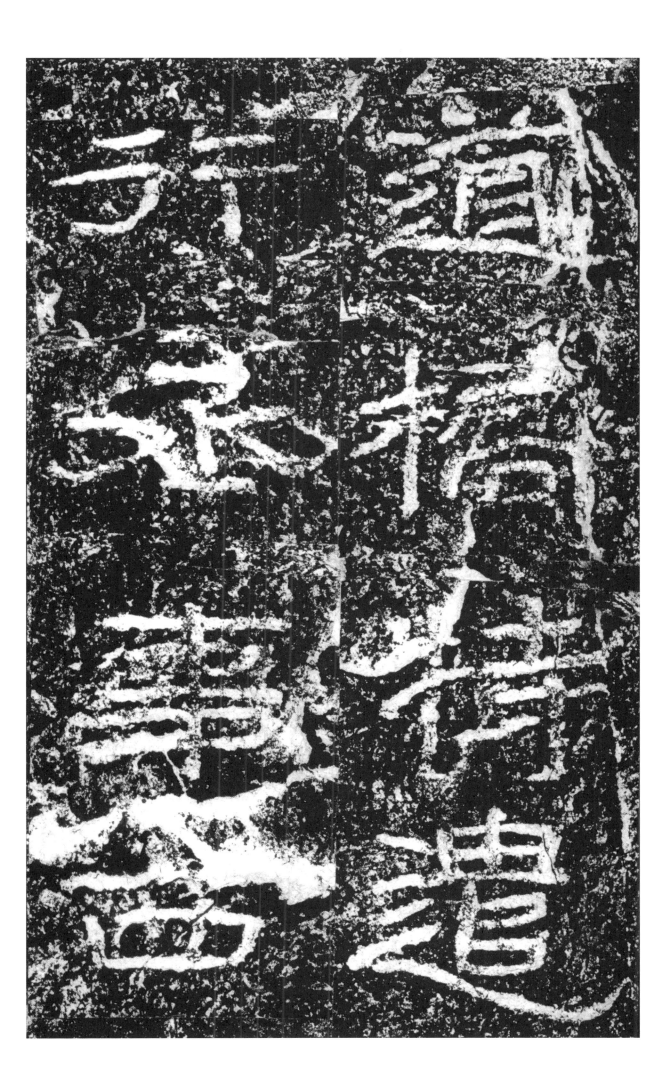

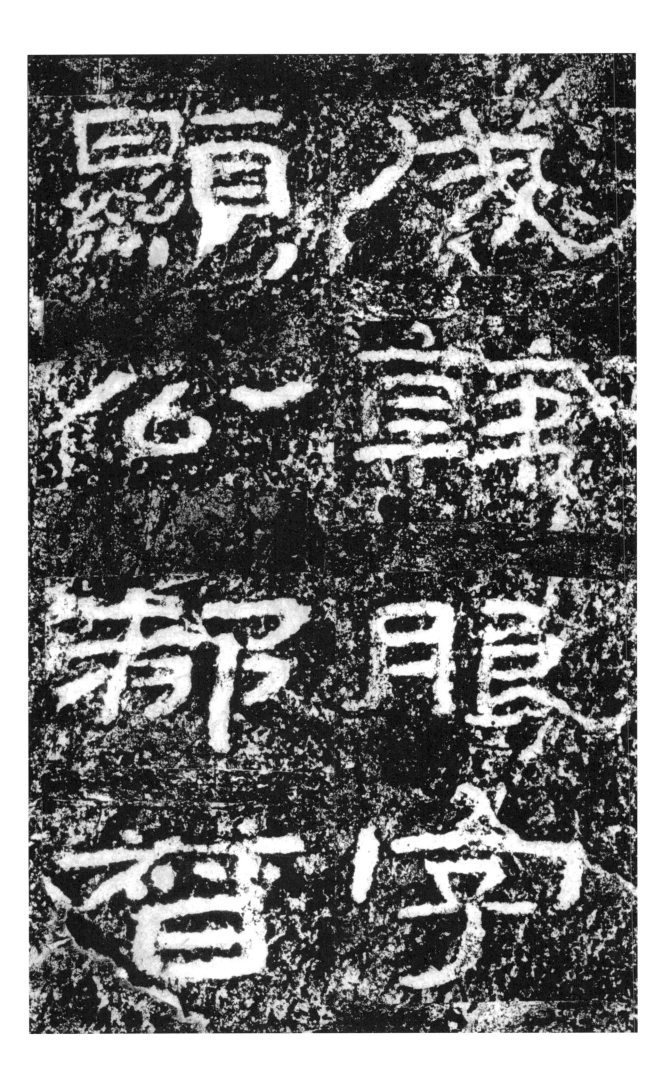

掾南郑巍
整字伯玉

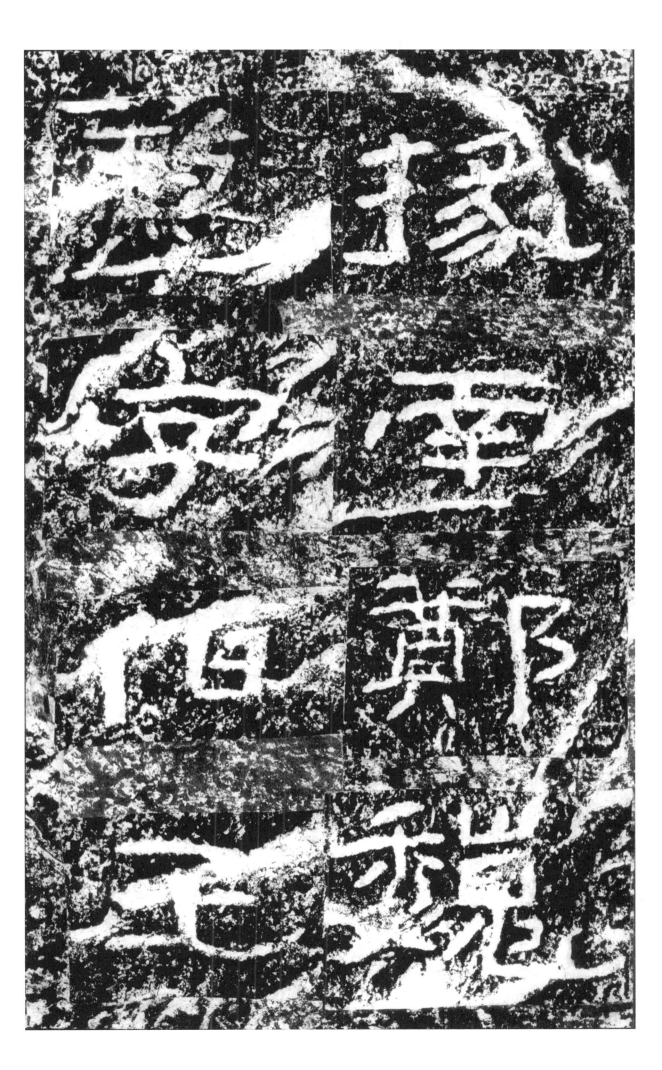

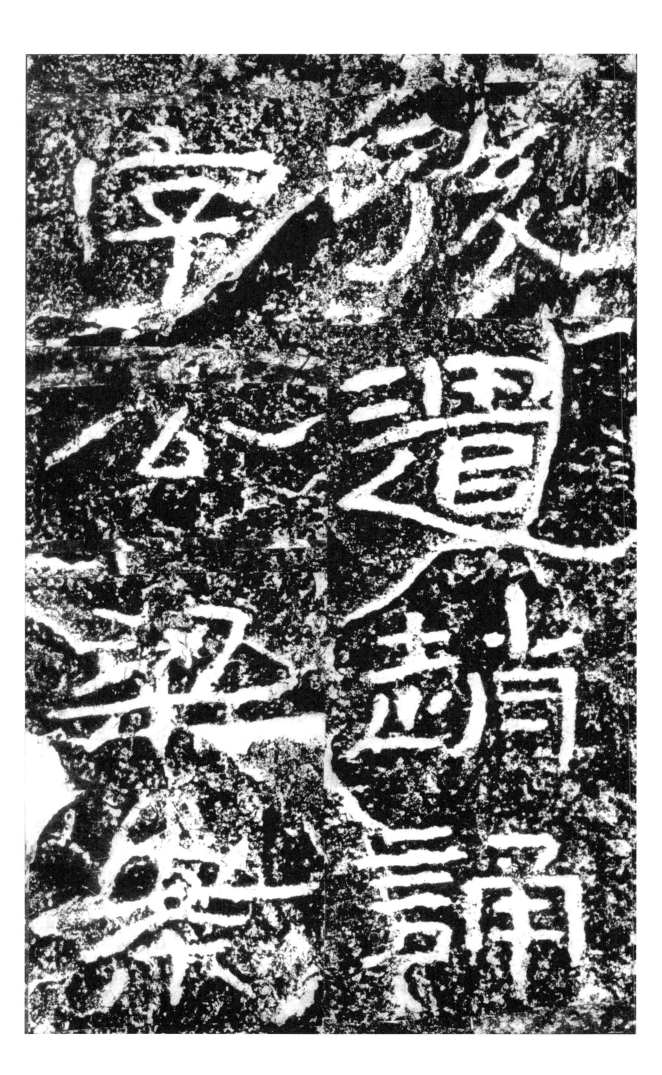

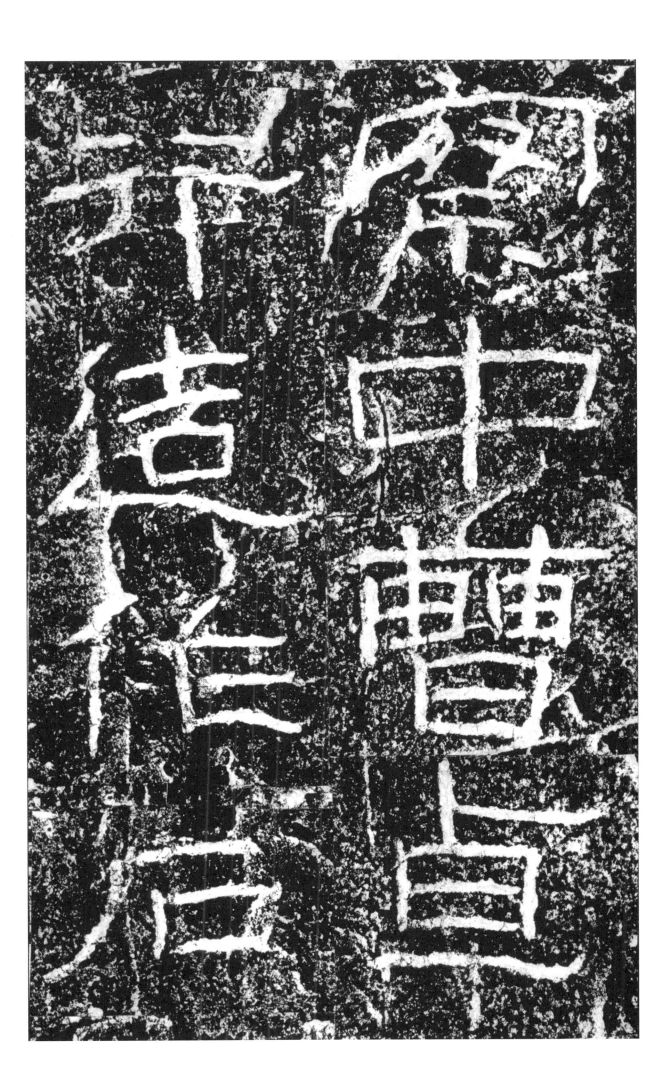

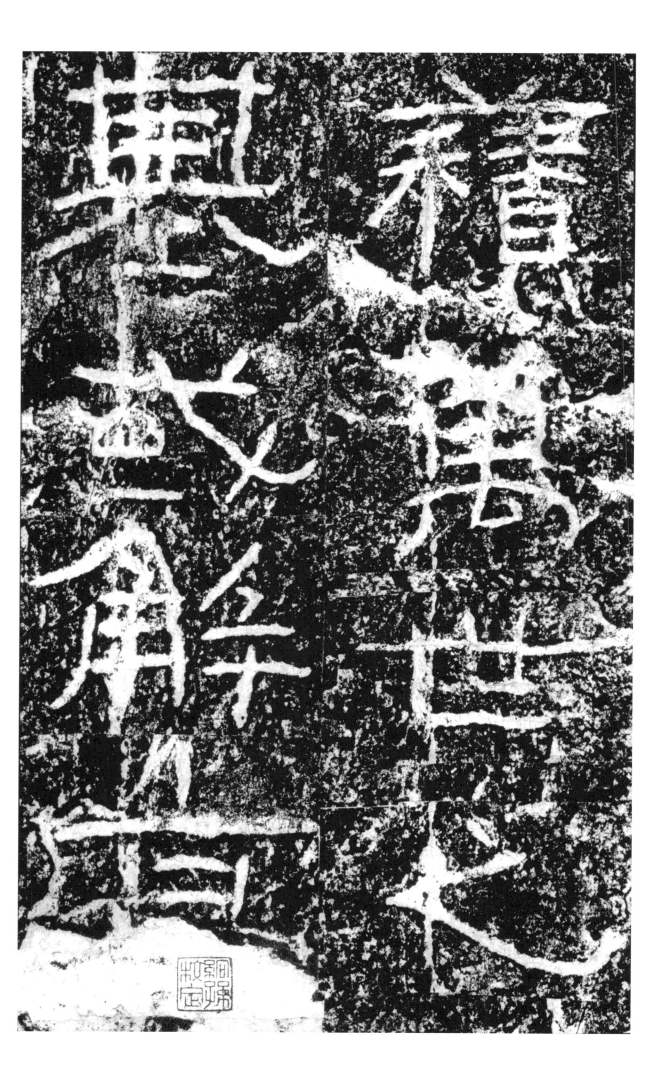

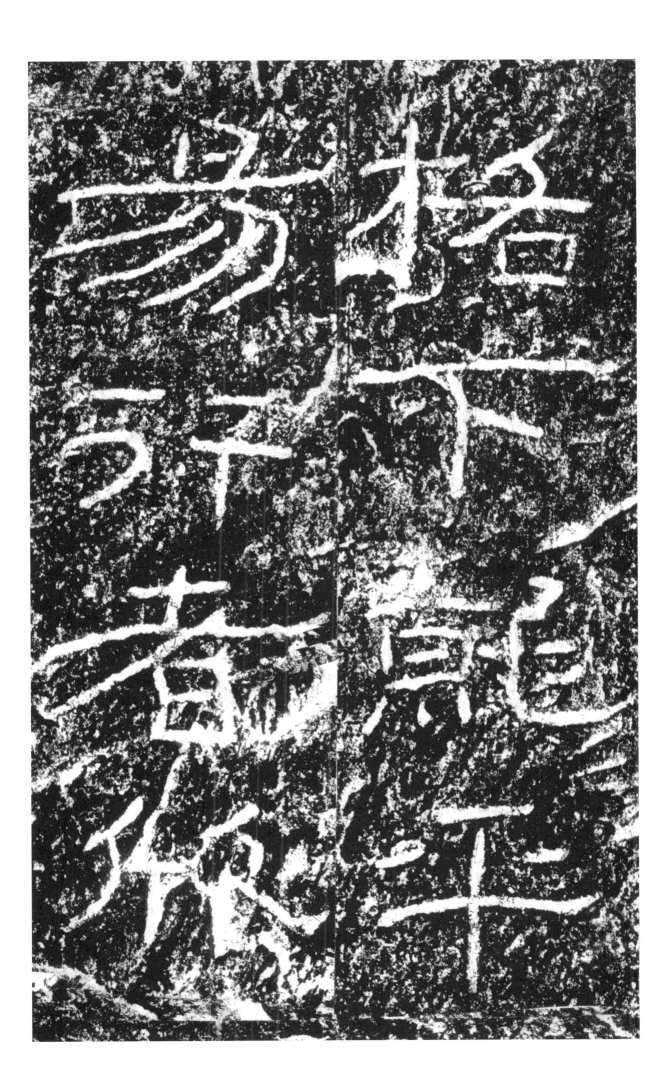

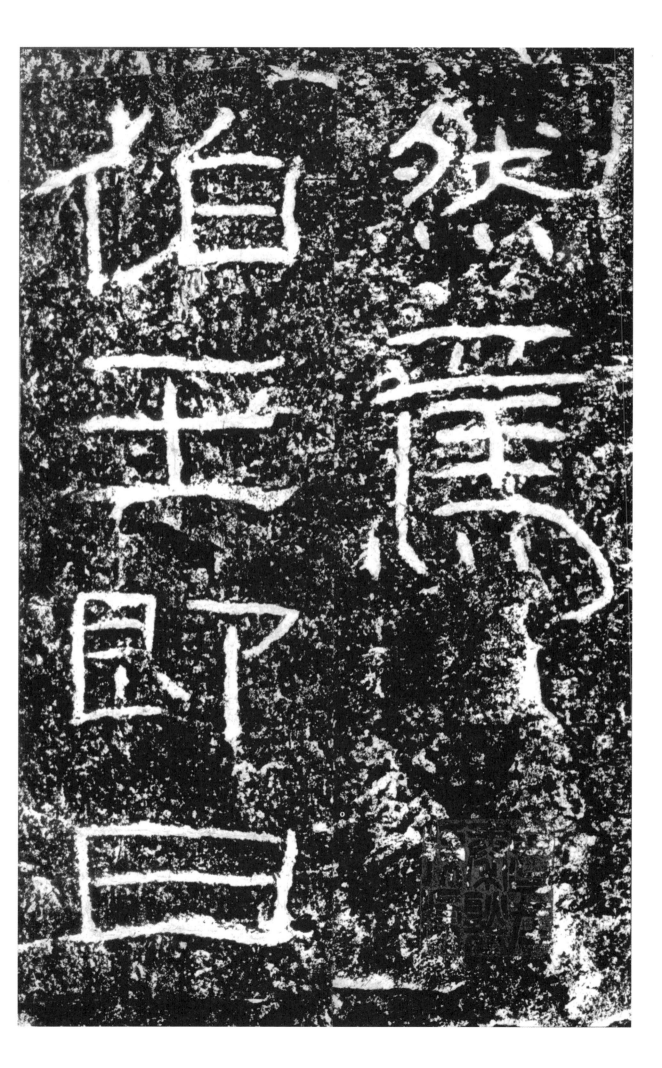

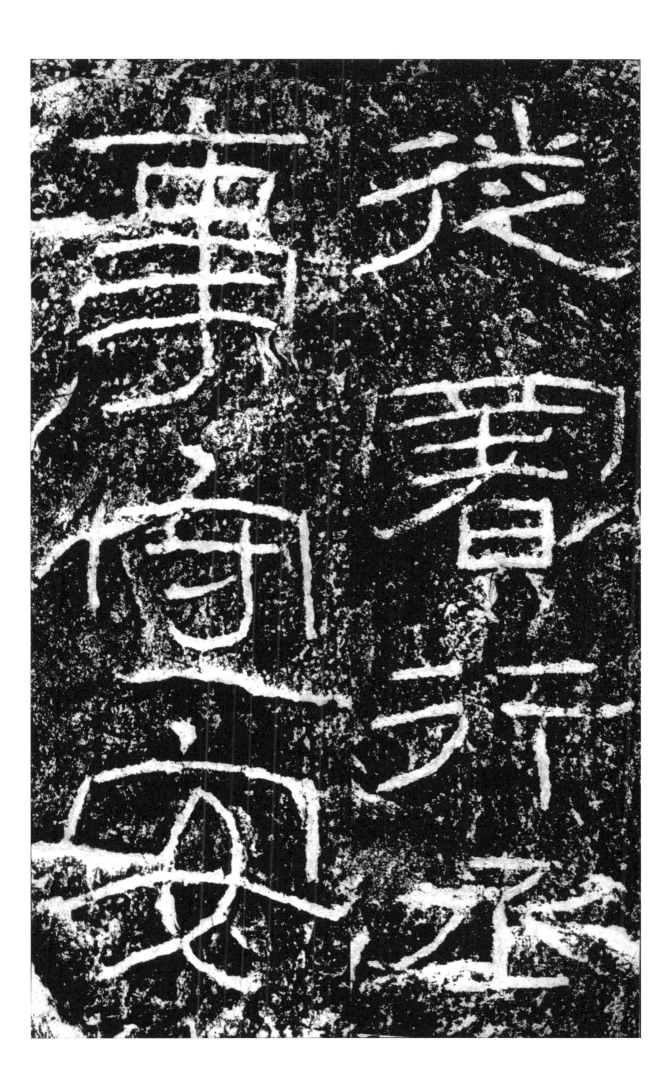

图书在版编目（CIP）数据

石门颂 / 王学良编著 . —上海：上海人民美术出版社，
2018.6
（书法自学与鉴赏丛帖）
ISBN 978-7-5586-0740-0

Ⅰ . ①石… Ⅱ . ①王… Ⅲ . ①隶书－碑帖－中国－东汉时
代 Ⅳ . ① J292.22

中国版本图书馆 CIP 数据核字 (2018) 第 048465 号

书法自学与鉴赏丛帖
石门颂

编　　著：王学良
策　　划：黄　淳
责任编辑：黄　淳
技术编辑：史　湧
装帧设计：肖祥德
版式制作：高　婕　　蒋卫斌
责任校对：史莉萍
出版发行：上海人民美术出版社
　　　　　（上海市长乐路 672 弄 33 号）
邮　　编：200040　　　电　话：021-54044520
网　　址：www.shrmms.com
印　　刷：上海盛通时代印刷有限公司
地　　址：上海市金山区金水路 268 号
开　　本：787×1390　　1/16　　5.5 印张
版　　次：2018 年 6 月第 1 版
印　　次：2018 年 6 月第 1 次
书　　号：978-7-5586-0740-0
定　　价：29.00 元